시각적 적합성은 지식을 향상시키고 시각적 모호성은 사고를 촉진한다.
Visual appropriateness enhances knowledge, and visual ambiguity promotes thinking.

최 알 버 트 영
ALBERT YOUNG CHOI

캘리포니아 주립대학에서 학업에 집중하면서 기초디자인의 중요성을 가르쳐 주신
MFA 논문 지도교수인 Jerry Samuelson 교수님에게 이 책을 정중하게 바칩니다.

*Respectfully dedicate this book to Professor Jerry Samuelson, my advisor for
the MFA thesis, who taught me the importance of Basic Design while
concentrating on my studies at California State University Fullerton.*

시각 커뮤니케이션의 기본 원리
Basic Principles of Visual Communication

발행일 2023년 8월 25일

지은이 최 알버트 영
펴낸이 손 형 국
펴낸곳 (주) 북랩
편집인 선일영
편집 최 알버트 영
디자인 최 알버트 영
제작 박기성, 구성우, 변성주, 배상진
마케팅 김회란, 박신관
출판등록 2004. 12. 1(제2012-000051호)
주소 서울시 금천구 가산디지털 1로 168, 우림라이온스밸리 B동 B113, 114호
홈페이지 www.book.co.kr
전화번호 (02)2026-5777 팩스 (02)2026-5747

ISSB 979-11-93304-30-3 93600(종이책) 979-11-93304-31-0 95600(전자책)

이 출판물은 한양대학교 교내연구지원 사업으로 연구됨(HY-2022-1585)
The work was supported by the research fund of Hanyang University (HY-2022-1585)

커버이미지: <조용하다>, 2022, 캔버스에 아크릴, 97 x 130cm
Cover image: *JoYongHada*, 2022, Acrylic on canvas, 97 x 130cm

서체_ AC Young, Helvetica Neue, Minion Variable Concept, Sandoll GothicNeo2, Sandoll MyeongjoNeo1

시각 커뮤니케이션의 기본 원리

Basic Principles of Visual Communication

최알버트영
ALBERT YOUNG CHOI

 북랩

■ 차 례 Contents

문화, 사회, 경제를 움직이는 멋진 디자이너들을 위해
For great designers who move culture, society and economy

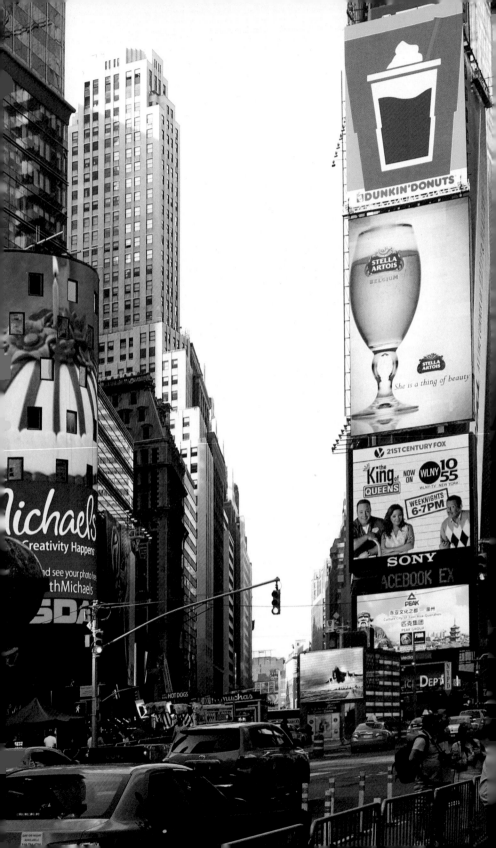

머리글

산업혁명 시대에 인류는 새로운 기술과 과학을 통해 만들어진 다양한 제품과 서비스를 지속해서 접하게 되었고, 사람들은 디자인을 통해 그 기능을 쉽게 이해하고 사용할 수 있게 되었습니다. 그리고 디자인을 통해 차별화된 제품과 상품을 개발하는 것은 문화, 사회, 경제 부분까지도 영향을 미쳤습니다. 따라서 디자인은 인류의 존재를 증명하는 역사적 유물입니다. 또한, 현대를 살아가는 인류는 디자인의 기능을 쉽게 이해하고 사용할 수 있도록 시각적으로 소통하는 것이 필요합니다. 그러므로 디자이너는 시각적 커뮤니케이션을 정확하게 전달해야 합니다.

디자인은 디자이너와 디자이너를 고용한 클라이언트가 가지고 있는 필수적인 시각적 커뮤니케이션 사고에서 만들어집니다. 시각 커뮤니케이션의 개념을 더 잘 이해하기 위해 좋은 예를 들어 보겠습니다. 양념통 패키지를 디자인할 때, 일반 디자이너는 슈퍼마켓 선반에 있는 다른 양념과 경쟁할 수 있는 패키지 디자인을 생각합니다. 그러나 전문 디자이너들은 양념통 패키지 디자인이 슈퍼마켓 진열대에서 경쟁하는 것보다 소비자의 주방에서 어떻게 보일지에 대해 우려합니다. 그리고 시각 커뮤니케이션 능력을 갖춘 책임감 있는 디자이너는 조미료 패키지 디자인이 집의 인테리어와 어떤 관련이 있고, 이웃과 어떤 관련이 있고, 지역과 어떤 관련이 있고, 환경과 어떤 관련이 있는지 고민합니다.

이 책은 학생들이 책임감 있는 디자이너가 되고 일반인이 시지각 능력을 향상시킬 수 있도록 시각 커뮤니케이션을 공부하는 방법을 설명하고, 디자인 예제를 통해 시각 커뮤니케이션 이론을 쉽게 이해할 수 있도록 하며, 자가 학습을 위한 다양한 학습과제를 제공합니다.

국제도시 뉴욕의 유명한 거리인 42번가는 디지털 사이니지로 꾸며져 있습니다. 이 거리 환경을 시각적인 관점에서 어떻게 분석할 수 있을까요? 우리가 보고 느끼고 인식하는 인공물은 모두 디자이너가 만드는 시각 커뮤니케이션입니다. 다양한 배경을 가진 디자이너들이 42번가의 디지털 사이니지를 디자인했지만, 모두 균형 있고 조화롭게 구성되었습니다. 어떻게 이런 일이 가능한것일까요? 뉴욕에 이렇게 멋진 거리를 만든 가장 큰 이유는 모든 디자이너들이 같은 디자인 이론, 타이포그래피 이론, 이미지 이론을 배웠고, 끊임없이 학습하며 디자인 트렌드를 선도하고 있기 때문입니다. 디자이너의 능력과 책임은 문화와 사회를 구축하고 유지하는 데 필수적입니다.

Introduction

42nd Street, a famous street in New York, an international city, is decorated with digital signage. How can we analyze this street environment from a visual point of view? Artifacts we see, feel, and perceive are all visual communications designers create. Designers from various backgrounds designed 42nd Street's digital signage, but they were all created with balance and harmony. How could this happen? The biggest reason for creating such a wonderful street in New York is that all designers have learned the same design theory, typography theory, and image theory and are constantly learning and leading design trends. The ability and responsibility of designers are essential to building and maintaining cultures and societies.

In the era of the Industrial Revolution, humanity has been continuously exposed to various products and services created through new technologies and sciences, and people have been able to understand and use their functions through design quickly. And by developing differentiated products and goods through design, we built culture, society, and economy. Therefore, design is a historical artifact that proves the existence of humanity. In addition, people living in modern times need to communicate visually so that they can easily understand and use design functions. Therefore, designers must accurately communicate visual communication.

Design is created from the essential visual communication mindset of the designer and the client who employs the designer. Let's take a good example to understand the concept of visual communication better. When designing a spice jar package, a typical designer thinks of a package design that can compete with other condiments on supermarket shelves. But professional designers are more concerned about how their spice jar package designs will look in consumers' kitchens than competing on supermarket shelves. And a responsible designer with visual communication skills thinks about how the condiment package design relates to the interior of the house, how it relates to the neighborhood, how it relates to the region, and how it relates to the environment.

This book explains how to study visual communication so that students can become responsible designers and ordinary people can improve their visual perception skills, makes it easy to understand visual communication theory through design examples, and provides a variety of learning exercises for self-study.

The design shown here is the watch package design of the American fashion accessory brand Fossil. Let's describe this design. We can describe styles and concepts by analyzing typography, colors, materials, textures, and patterns. These features are the visual cues of the design. Then why do we see this and call it design? We can answer that question in the definition of visual communication.

여기 보이는 디자인은 미국 패션 액세서리 브랜드 파슬의 시계 패키지 디자인입니다. 이 디자인을 설명해 봅시다. 우리는 타이포그래피, 컬러, 재질, 텍스처, 패턴을 분석하여 스타일과 콘셉트를 설명할 수 있습니다. 이런 특징들이 디자인의 시각적 단서(Visual Cues)입니다. 그럼 우리가 왜 이것을 보고 디자인이라고 할까요? 우리는 그 궁금증을 시각 커뮤니케이션의 정의에서 해결할 수 있습니다.

Fossil Packages
by Hyun-Jung Kim

Perception: The ability to discern the reason or principle of things through sensory organs

Visual Perception: The ability to discern an object's visual form and elements through the visual sense organs, eyes.

The eyes are the best sensory organs to understand the world. The human eye is the last sensory organ in a long evolutionary process of adapting to the environment. More than any other sensory system, the eyes allow us to adapt to our physical environment. This ecological view of vision is essential for structuring our visual experience.

This book explains the role and method of visual communication in design education. In understanding the entire process of visual communication, we must first understand the eyes and vision. In many domains of knowledge where observation plays a central role, one of the primary tasks of educators is to develop in students the ability to structure, organize, and give meaning to visible evidence. Our ability to see and understand objects is taken for granted, but this ability needs to be learned, and we can retain it if we focus on teaching **Visual Literacy**. Visual literacy must be distinguished from language and arithmetic to affect the development of observation, thinking and creativity.

The eye is a sensory organ that allows us to see things. And the ability of the eye, a sensory organ, is the vision to recognize the existence and characteristics of objects by absorbing and reflecting light on the surface of objects. The eye is not biologically separate from the brain. It is part of the same organ. More precisely, the brain is part of the eye. Scientifically proven that in the development of the embryo and the evolution of humankind, the eyes are formed first, and the brain is derived later. Structurally, the eye is not derived from the brain, and the brain is regressed from the eye. Therefore, vision is not controlled by thought but stimulates thought. The brain is a neural tissue developed to use visual information input through the eyes. Thus, the evolutionary catalyst for brain development lies in processing various visual information. Significantly, vision develops intelligence.

The eyes and brain see the small features of objects through learning from experience and endow them with various meanings and shapes. So a viewer can guess the country by looking at the photo images here.

눈과 시각

이 책은 디자인 교육에서 시각 커뮤니케이션의 역할과 방법을 설명한다. 시각 커뮤니케이션의 전체 프로세스를 이해하는 데 있어, 먼저 우리는 눈과 시각에 관한 이해를 해야 한다. 관찰이 중심적인 역할을 하는 지식의 많은 영역에서 교육자의 주요 임무 중 하나는 학생들이 눈에 보이는 증거를 구조화하고, 구성하여 의미를 부여하는 능력을 개발하는 것이다. 사물을 보고 이해하는 우리의 능력은 당연한 것처럼 여겨지지만, 이러한 능력은 실제로는 교육을 통해 만들어지며, 대표적인 교육으로는 시각적 문해력 교육이 있다. 시각적 문해력 교육은 언어와 산술 교육과는 구별되며 관찰력, 사고력 및 창의력을 발달시키는 데 영향을 미친다.

눈은 우리가 사물을 볼 수 있게 해주는 감각 기관이다. 그리고 감각 기관인 눈의 능력은 물체 표면에 빛을 흡수하고 반사하여 사물의 존재와 특징을 인식하는 것이다. 눈은 생물학적으로 뇌와 분리되어 있지 않다. 눈과 뇌는 같은 기관의 일부이다. 더욱 정확하게는 뇌는 눈의 일부이다. 배아의 발달과 인류의 진화에서 눈이 먼저 형성되고 뇌가 나중에 파생된다는 것이 과학적으로 입증되었다. 구조적으로 눈은 뇌에서 파생되지 않고 뇌는 눈에서 퇴행한다. 그러므로 시각은 사고에 의해 통제되는 것이 아니라 사고를 자극한다. 뇌는 눈을 통해 입력되는 시각 정보를 이용하기 위해 발달한 신경조직이다. 따라서 두뇌 발달을 위한 진화적 촉매는 다양한 시각 정보를 처리하는 데 있다. 의미심장하게도 시각은 지능을 발달시킨다.

지각: 감각 기관을 통해 사물의 이치나 도리를 분별하는 능력

시지각: 시각 감각 기관인 눈을 통해 대상의 시각적 형태와 요소를 분별하는 능력

눈은 세상을 이해하는 최고의 감각 기관이다. 인간의 눈은 환경에 적응해 온 긴 진화 과정의 마지막 감각 기관이다. 다른 어떤 감각 시스템보다 눈은 우리가 물리적 환경에 적응할 수 있게 해준다. 시각에 대한 이러한 생태학적 관점은 우리의 시각적 경험을 구조화하기 위한 필수적인 요소이다.

눈과 뇌는 경험의 학습을 통해 사물의 작은 특징을 보고 다양한 의미와 형상을 부여한다. 따라서 여기 있는 사진 이미지를 보고 그 국가를 추측할 수 있다.

Communication is focused on meaning. The word "communication" comes from the Latin word "communicare," which means "to make something in common." Accurate and complete communication is created when the sender and receiver share messages and share an understanding of essential elements, including medium, words, and symbols. Conversely, chaotic, and unfinished communication occurs when the sender and receiver lack elements of common interest or elements of interest mean different things.

Communication is a proven science with studies and theories that explore the process. When communicating, each individual has their prejudices, experiences, and knowledge, and each process works differently, so we cannot be sure that the sign's message has been understood. In addition, communication can convey or interpret a given message differently. Therefore, designing meaningful visual forms with clear visual communication requires understanding the visual meaning and how messages are sent, received, and interpreted. Visual communication can be creative depending on the delivery and interpretation of the message. To critically send and interpret visual communication, it is necessary to distinguish between meaningful, valuable, and useless visual elements. And since visual communication can have many layers of meaning, the visual cues that determine clarity or ambiguity must be studied. Thus, when clarity and ambiguity in visual communication are required in design, visual cues are valuable components to guide interpretation and comprehension functions.

The human living space filled with artificial vision is rich in meaning and value, but there may be visual contamination due to useless design. The designer's responsibility is to create visual environments rich in meaning and value.

Ho Chi Min City
Amsterdam
Zurich
Shanghai
(from left to right)

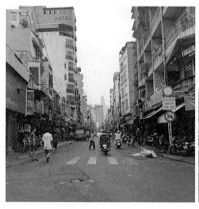
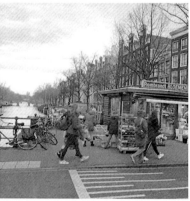

시각 커뮤니케이션의 기본 이해

커뮤니케이션은 프로세스를 탐구하는 연구와 이론이 있는 검증된 과학이다. 개인마다 경험, 지식 및 가치관이 다르고, 커뮤니케이션 프로세스도 다르게 작용하기 때문에, 커뮤니케이션은 주어진 메시지를 다르게 전달하거나 해석할 수 있다. 따라서 명확한 시각 커뮤니케이션으로 의미 있는 시각적 형태를 디자인하려면 시각적 의미와 메시지가 어떻게 전송되고, 수신되어 해석되는지 이해해야 한다. 시각 커뮤니케이션은 메시지 전달 및 해석에 따라 창의적일 수 있다. 시각 커뮤니케이션을 비판적으로 전달하고 해석하기 위해서는 의미 있는 시각 요소, 가치 있는 시각 요소, 쓸모없는 시각 요소를 구분할 필요가 있다. 그리고 시각 커뮤니케이션은 여러 층의 의미를 가질 수 있으므로 명확성 또는 모호성을 결정하는 시각적 단서를 연구해야 한다. 따라서 디자인에서 시각 커뮤니케이션의 명확성과 모호성이 요구될 때 시각적 단서는 해석과 이해 기능을 안내하는 중요한 구성 요소가 된다.

커뮤니케이션은 의미에 초점을 두고 있다. 커뮤니케이션이라는 단어는 라틴어 communicare에서 유래한 것으로, '공통점을 만든다.'라는 의미이다. 발신자와 수신자가 메시지를 공유하고 매체, 단어, 기호를 포함한 필수 요소에 대한 이해를 공유할 때 정확하고 완전한 커뮤니케이션이 이루어진다. 반대로, 혼란스럽고 미완성인 의사소통은 발신자와 수신자의 공통 관심사 요소가 부족하거나 관심 요소가 다른 것을 의미할 때 발생한다.

호치민시
암스테르담
취리히
상하이
(왼쪽에서 오른쪽으로)

인공시각으로 채워진 인간의 생활공간은 의미와 가치가 풍부하지만 쓸데없는 디자인으로 인한 시각적 오염이 있을 수 있다. 디자이너의 책임은 의미와 가치가 풍부한 시각적 환경을 만드는 데 있다.

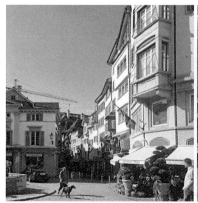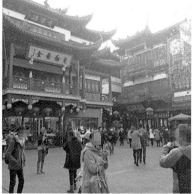

Relationship between Form and Function

A square is a case in which all sides have the same shape, which can mean stability or neutrality and is also used as a shape symbolizing the color red. Depending on the degree to which we understand the relevance and implications of the relationship between these perspectives and meanings, we can confuse communication or give an accurate understanding.

Visual communication is conveyed in a relationship between form and function. The form represents the outcome of communication and design solutions. Function refers to a form's practical, spiritual, cultural, or personal use. Thus, the relationship between form and function is an evaluation of why a design is created, its users, how it will be used, and what it will do. In other words, when evaluating design, if the relationship between form and function is appropriate, visual communication can be assessed as an appropriate design. However, visual communication can be considered an ambiguous design if there is ambiguity in the relationship between form and function.

So, in the process of finding a design solution through analysis and definition in the design process, the designer organizes and checks the form and function from the perspective of visual communication to create a design that fits the purpose.

Also, in the design process, which is the process of creating a new visual form, the designer deals with the mutual relationship between materials, meaning, technology, media, and materials as important. Typically, designers deal with the components of a form to create a visual form with appropriate meaning and interpretation. Therefore, although the components of form dealt with by designers in a specific field are different, in common, designers 1) control, organize, and integrate lines, shapes, weights, textures, and colors; 2) apply the essence and characteristics of formative principles such as harmony, change, balance, movement, proportion, strength, order, and space, and 3) each element becomes part of the overall order, giving life to the design as a coherent organization.

Detail of Sella Cacatoria

형태와 기능의 관계

시각 커뮤니케이션은 형태와 기능에 의해 전달된다. 형태는 커뮤케이션의 결과물이며 디자인 해결책이다. 기능은 형태의 실용적, 정신적, 문화적 또는 개인적 용도를 가리킨다. 그러므로 형태와 기능의 관계를 통해 만들어진 디자인은 사용자가 누구인지, 어떻게 사용될 것인지, 그리고 무엇을 할 것인지 등을 통해 평가가 이루어진다. 즉, 디자인을 평가할 때, 만약 형태와 기능의 관계가 적합하다면, 그 디자인은 명확한 시각 커뮤니케이션을 보유하고 있다고 평가할 수 있다. 하지만, 만약 어떤 디자인에 있어 형태와 기능의 관계가 모호하다면, 그 디자인은 모호한 시각 커뮤니케이션을 갖고 있다고 평가할 수 있다.

그래서 디자이너는 디자인 프로세스에서 분석과 정의를 통해 디자인 솔루션을 찾아가는 과정에서 시각 커뮤니케이션 관점으로 형태와 기능을 정리하고 확인하여 목적에 맞는 디자인을 만들어낸다.

또한, 디자이너는 새로운 시각 형태를 창조하는 과정인 디자인 프로세스에서 제재, 의미, 기술, 매체, 재료의 상호 관계를 중요하게 다루고 있다. 일반적으로 디자이너는 적절한 의미와 해석을 가진 시각적 형태를 생성하기 위해 형태의 구성 요소를 다룬다. 따라서 특정 분야의 디자이너에 따라 다루는 형태의 구성 요소는 다르지만, 공통으로 디자이너는 1) 선, 형태, 무게, 질감, 색채를 조절하고 조직하고 통합하고 2) 조형 원리의 본질과 특성인 조화, 변화, 균형, 동세, 비례, 강세, 질서, 공간을 응용하며 3) 각각의 요소가 전체 질서의 일부가 되어 통일성을 지닌 조직으로써 디자인에 생명력을 부여한다.

정사각형은 모든 변이 같은 모양을 가지는 경우로서 안정이나 중립성을 의미할 수 있으며, 붉은색을 상징하는 모양으로도 사용된다. 이러한 관점과 의미 간의 관계에 대한 관련성과 함의를 이해하는 정도에 따라 커뮤니케이션에 혼돈을 주기도 하고 정확한 이해를 주기도 한다.

셀라 카카토리아는 고대 그리스 세라믹 아기 변기 의자이다. 아기를 의자에 단단히 고정하는 곡선형 세라믹으로 처리된 라운드 탑 입구와 아기의 다리가 편안하게 움직이고 고정될 수 있도록 부드러운 곡선의 측면 입구 등 모든 요소는 그 시대의 기술로 효율적으로 디자인되었다.

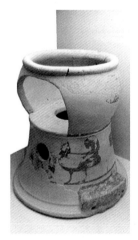

The Sella Cacatoria is an ancient Greek ceramic baby potty chair. All elements were efficiently designed for the era's technology, such as the round top entrance treated with curved ceramic that holds the baby firmly in the chair and the gently curved side entrance that allows the baby's legs to move and stay comfortably.

For the package design of Fossil, the image was created with collage illustration technique that applied the vernacular style that can feel American nostalgia. It is also called 'Modern Vintage'. The visual communication VIP function of Fossil design can be analyzed as follows.

V (Visual interest): Fossil's modern vintage style, gift box

I (Information transmission): image, material, size, shape, purpose of use (gift watch)

P (Persuasive action): gift to someone who likes modern vintage style and Fossil

Visual cues such as typography, color, material, texture, and pattern are basic visual communication elements. Visual cues are also called associations and connotations of form and meaning. Designers should explain the VIP function of visual communication in design rather than exploring visual cues, which are basic visual communication elements when creating or analyzing designs. The VIP function of visual communication in design is a triadic relationship of three parts, including **Visual interest (V)**, **Information transmission (I)**, and **Persuasive action (P)**. When a design helps to captivate the mind or move it to action, it is said to be a design that has all the VIP features.

A triadic structure of various VIP functions is possible. Therefore, visual communication with the target must always be checked by multiple VIP functions in the design process to create an appropriate design. Its characteristics are as follows.

1. The triadic structure of the VIP function is associated with various shapes of triangles according to necessity.

2. Design must first show visual interest. The second step is that design must convey information about the design. Last, when people must understand the information according to their lifestyle, action is taken to the degree of understanding. Therefore, people can experience and recognize the design.

시각 커뮤니케이션의 VIP 기능

타이포그래피, 색상, 재료, 질감, 패턴 등과 같은 시각적 단서들은 기본적인 시각 커뮤니케이션 요소이다. 또한, 시각적 단서는 형태와 의미의 연관성과 함축성이라고 한다. 디자이너는 디자인을 창조하거나 분석할 때 기본 시각 커뮤니케이션 요소인 시각적 단서를 탐색하기보다 디자인에서 시각 커뮤니케이션의 VIP 기능을 설명할 수 있어야 한다. 디자인에서 시각 커뮤니케이션의 VIP 기능은 시각 관심(V), 정보 전달(I), 설득 행위(P)를 포함하는 세 부분의 삼위 일체적 관계를 나타낸다. 디자인이 마음을 사로잡거나 행동으로 옮기는 데 도움이 될 때 비로소 VIP 기능을 모두 갖춘 디자인이라고 일컫는다.

다양한 VIP 기능의 삼각관계 구조가 가능하다. 따라서 디자인 프로세스에서 여러 VIP 기능을 통해 타깃과의 시각 커뮤니케이션을 항상 확인하여 적합한 디자인을 창조해야 한다. 그 특성은 다음과 같다.

1. VIP 기능의 삼각관계 구조는 필요에 따라 다양한 모양의 삼각형과 연관된다.

2. 디자인은 먼저 시각 관심(V)을 보여야 한다. 두 번째 단계는 디자인이 디자인에 대한 정보(I)를 전달해야 한다는 것이다. 마지막으로, 사람들이 생활 방식에 따라 정보를 이해할 때, 이해한 정도에 따라 반응(P)을 한다. 따라서 사람들은 디자인을 경험하고 인식할 수 있다.

파슬 패키지 디자인은 미국적 향수를 느낄 수 있는 버나큘라 스타일을 응용한 콜라주 일러스트레이션 기법으로 이미지를 만들었다. 또한 '모던빈티지'라고도 한다. 파슬 디자인의 시각 커뮤니케이션 VIP 기능은 다음과 같이 분석할 수 있다.

V (시각 관심): 파슬의 모던빈티지 스타일, 선물 상자

I (정보 전달): 이미지, 재질, 크기, 모양, 사용 목적(선물용 시계)

P (이해 행동): 모던빈티지 스타일과 파슬를 좋아하는 사람에게 선물

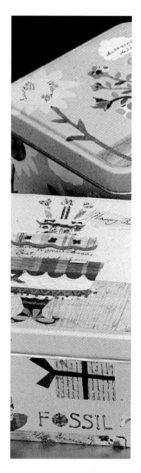

Learning Exercise 1
Make References for Point and Line

학습과제 1
점과 선 자료 구축하기

- pp. 174-175

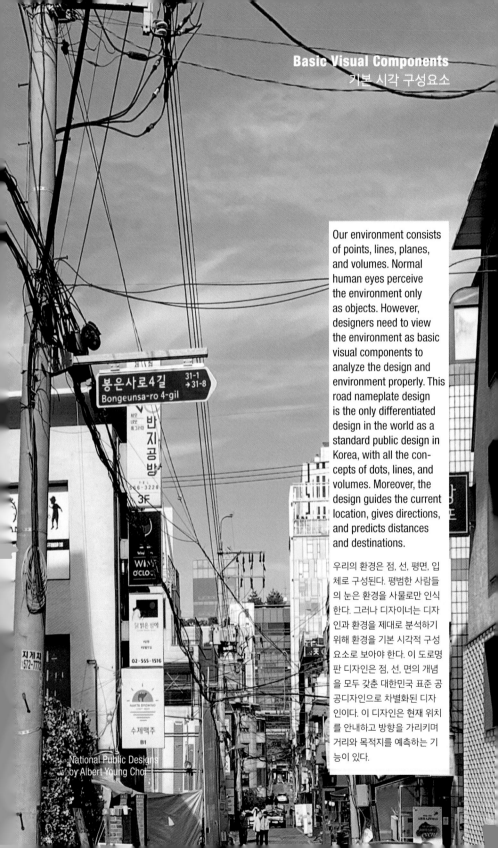

Our environment consists of points, lines, planes, and volumes. Normal human eyes perceive the environment only as objects. However, designers need to view the environment as basic visual components to analyze the design and environment properly. This road nameplate design is the only differentiated design in the world as a standard public design in Korea, with all the concepts of dots, lines, and volumes. Moreover, the design guides the current location, gives directions, and predicts distances and destinations.

우리의 환경은 점, 선, 평면, 입체로 구성된다. 평범한 사람들의 눈은 환경을 사물로만 인식한다. 그러나 디자이너는 디자인과 환경을 제대로 분석하기 위해 환경을 기본 시각적 구성요소로 보아야 한다. 이 도로명판 디자인은 점, 선, 면의 개념을 모두 갖춘 대한민국 표준 공공디자인으로 차별화된 디자인이다. 이 디자인은 현재 위치를 안내하고 방향을 가리키며 거리와 목적지를 예측하는 기능이 있다.

National Public Designs
by Albert Young Choi

Basic Visual Components

Any visual form is made up of three components:

Visual Elements:
Point, Line, Plane, Solid
Visual elements express and create two-dimensional and three-dimensional shapes and forms.

Visual Characteristics:
Size, Shape, Texture, Color
Size, shape, texture (pattern), and color (tone, contrast), which are visual surface characteristics, help the viewer to interpret and perceive objects, space, external structure, interior, and visual information.

Visual Interaction:
Position, Direction, Space
Influencing design composition by comparing visual elements and their visual characteristics through location, direction, and space within the frame (i.e., activity area). Negative space (white space) indicates an active design composition area that looks like an empty space.

As creators, designers must question how subjects, meanings, technologies, media, and materials interact to create or construct new forms. Therefore, in the process of creating or constructing a new form, product, artwork, system, or service, designers must understand the interrelationships among materials, meanings, techniques, media, and materials so that the design result is appropriate and can meet the needs of users. For example, materials determine a design's structure, composition, and size. Meaning determines the meaning and purpose of design. Technology determines the technology used for design implementation and production. The medium determines the medium in which the design is conveyed. The material determines the material, quality, and durability of the design. Designers must understand that these factors are interrelated and influence each other and make appropriate decisions.

In this creative design process, designers deal with the visual elements of a form to produce a form that has an appropriate meaning and interpretation. Of course, depending on the design field, the types of visual elements handled by designers are different, and the methods of combining visual elements differ. However, the typical goal designers should have in the creative design process is that each visual element should be a part of the order of the whole form, called unification and that it should vitalize the design as an organization with unity.

도시 환경은 안전하고 정리된 교통 및 환경을 위해 점과 선으로 이루어진다.

The urban environment is made up of dots and lines for safe and organized traffic and environment.

기본 시각 구성요소

창작자로서 디자이너는 주제, 의미, 기술, 미디어, 재료가 새로운 형태를 창조하거나 구성하기 위해 어떻게 상호작용하는지 질문해야 한다. 따라서 새로운 형태, 제품, 예술작품, 시스템, 서비스를 창조하거나 구축하는 과정에서 디자이너는 디자인 결과가 적절하며 사용자의 요구를 충족시킬 수 있는 재료, 의미, 기법, 매체, 재료 간의 상호 관계를 이해해야 한다. 예를 들어 재료는 디자인의 구조, 구성, 크기를 결정한다. 의미는 디자인의 의미와 목적을 결정한다. 기술은 설계 구현 및 생산에 사용되는 기술을 결정한다. 매체는 디자인이 전달하는 매체를 결정한다. 재료는 디자인의 재료, 품질, 내구성을 결정한다. 디자이너는 이러한 요소들이 서로 연관되어 있고 서로 영향을 미친다는 것을 이해하고 적절한 결정을 내려야 한다.

이런 창의적인 디자인 과정에서 디자이너는 형태의 시각적 요소를 다루어 적절한 의미와 해석을 가진 형태를 생산한다. 물론 디자인 분야에 따라 디자이너가 다루는 시각적 요소의 종류가 다르고, 시각적 요소를 결합하는 방법도 다르다. 그러나 창의적인 디자인 과정에서 디자이너가 가져야 할 목표는 시각적 요소들이 질서 있게 전체 형태의 일부가 되게 하고, 통일된 조직으로서 디자인에 활력을 줄 수 있도록 하는 것이다.

모든 시각적 형태는 세 가지 구성요소로 구성된다.

시각적 요소:
점, 선, 평면, 입체
시각적 요소는 2차원과 3차원의 형과 형태를 표현하고 생성한다.

시각적 특성:
크기, 모양, 질감, 색상
시각적인 표면 특성인 크기, 모양, 질감(패턴), 색상(톤, 명암)은 보는 사람이 사물, 공간, 외부 구조, 내부 구조, 시각적 정보를 해석하고 인지하도록 돕는다.

시각적 상호작용:
위치, 방향, 공간
프레임(즉, 활동 영역)은 내 위치, 방향, 공간을 통해 시각적 요소와 시각적 특성을 비교하여 디자인 구성에 영향을 준다. 네거티브 스페이스(화이트 스페이스)는 빈 공간처럼 보이는 활성화된 디자인 구성 영역을 나타낸다.

낮의 도시에서는 건물과 시설, 즉 선과 면이 어우러져 복잡함을 표현한다. 밤의 도시에서는 인공 조명이 임의의 점을 추가하는 효과를 주어 자연스러운 평온함을 제공한다.

In the daytime city, buildings and facilities, that is, lines and faces, are harmonized to express complexity. In the city at night, artificial lighting has the effect of adding random dots, providing a natural sense of serenity.

Visual Elements: Point

In mathematics, a point is represented by a dot without size, shape, dimension, or a small cross symbol.

In art and design, a point is represented by a small, single, circular symbol or element. Artists and designers use points as building blocks to create different shapes, patterns, and textures or combine them with other elements such as lines, colors, and textures to create visual compositions in a layout. And artists and designers use points as small elements to give visual interest, emphasis, and positioning in a layout.

• The most basic source of form

• The simplest and smallest visual element

• A visual representation that defines and determines a location in space

●

시각적 요소: 점

수학에서 점은 크기, 모양, 치수가 없는 점 또는 작은 십자 심벌로 표시되며, 점의 사용 목적은 축에 상대적인 위치, 기준점, 공간의 정확한 위치로 정의하는 데 있다.

예술과 디자인에서 점은 작고 단일하며 원형 기호 또는 구성 요소로 표현한다. 예술가와 디자이너는 점을 빌딩 블록으로 사용하여 다양한 모양, 패턴, 질감을 만들기도 하고, 선, 색상, 질감과 같은 다른 요소와 결합하여 레이아웃에서 시각적 구성을 만들기도 한다. 그리고 예술가와 디자이너는 레이아웃에서 시각적 관심, 강조, 위치를 지정하는 방법으로 점을 작은 요소로 사용한다.

- 형태의 가장 기본적인 생성원
- 가장 단순하고 작은 시각 적 요소
- 공간에서 위치를 정의하고 결정하는 시각적 표현

구상적인 점
Figurative point

●

●

개념적인 점
Conceptual point

점

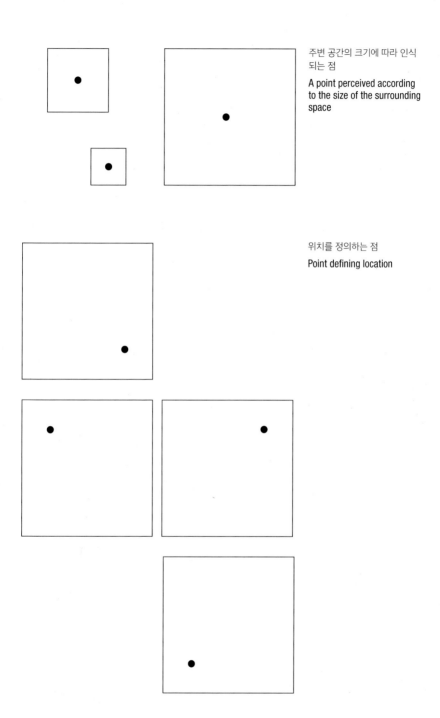

주변 공간의 크기에 따라 인식
되는 점

A point perceived according
to the size of the surrounding
space

위치를 정의하는 점

Point defining location

선과 방향을 만드는 점

Points create lines and directions

운동감을 만드는 점

Points create a sense of movement

공간을 나누는 점

Points divide space

시각적 면(형태)을 만드는 점

Points create visual planes (forms)

명암(질감)을 만드는 점

Points create contrast (texture)

패턴을 만드는 점

Points make a pattern

형태의 경계를 한정하는 윤곽선

Contour lines delimiting the shape's boundaries

패턴을 만드는 선

Lines make a pattern

시각 요소들의 집합으로 만드는 선

A line made from a set of visual elements

The human eye puts a point's moving path on a straight line and recognizes the point's moving path as one-dimensional. However, when two or more points are close to each other and cannot be individually identified, a two-dimensional plane recognizable as a line is formed. A line is a single object that connects and can create many different shapes. Therefore, to accurately grasp the shape or structure of an object, the relative positions, distances, and angles of individual points constituting the object must be considered. First, the position of the line is determined by the length and direction of the line, which is the location of the start and end points and indicates where the line is located in space. The direction of a line shows the direction from the start point of the line to the endpoint. This direction represents the direction in which lines are laid in space and plays an important role in determining the structure and orientation of space.

Artists and designers adjust the length and direction of lines to draw straight lines and combine them to create polygons or curves of various shapes. In addition, when lines of the same shape are repeatedly combined, regular patterns or decorations are created, and various shapes are created by adjusting the length, direction, thickness, color, and curvature of the lines.

Line appearance (thickness, shape, curvature) and position are essential to express emotional characteristics in art, design, and literature. For example, thick lines give a strong and thick feeling, thin lines give a light and soft feeling, curved lines provide a melancholy or sad feeling, straight lines give a firm and intense emotion, floating lines give a free and cheerful feel, and the line going down is expressing a feeling of heaviness.

시각적 요소: 선

인간의 눈은 점의 이동 경로를 직선 위에 두고 점의 이동 경로를 1차원으로 인식한다. 그러나 두 개 이상의 점이 서로 근접하여 개별적으로 식별할 수 없는 경우, 선으로 인식할 수 있는 2차원 평면이 형성된다. 선은 연결하는 단일 객체이며 다양한 모양을 만들 수 있다. 그러므로 객체의 형태나 구조를 정확하게 파악하려면, 객체를 구성하는 개별 점들의 상대적 위치나 거리, 각도 등을 고려해야 한다. 먼저 선의 위치는 선의 길이와 방향에 의해 결정되는데, 이는 시작점과 끝점의 위치이자 공간상 선의 위치를 나타낸다. 선의 방향은 선의 시작점에서 끝점까지의 방향을 나타낸다. 이 방향은 공간의 선을 나타내며 공간의 구조와 방향을 결정하는 데 중요한 역할을 한다.

예술가와 디자이너는 선의 길이와 방향을 조정하여 직선을 그리고 이를 결합하여 다양한 모양의 다각형이나 곡선을 만든다. 또한, 같은 모양의 선을 반복적으로 조합하면 규칙적인 문양이나 장식이 생기고, 선의 길이, 방향, 굵기, 색상, 곡률 등을 조절해 다양한 모양을 만든다.

선의 모양(두께, 모양, 곡률)과 위치는 예술, 디자인, 문학에서 감성적 특성을 표현하는 데 필수적이다. 예를 들어 굵은 선은 강하고 굵은 느낌을, 가는 선은 가볍고 부드러운 느낌을, 곡선은 우울하거나 슬픈 느낌을, 직선은 단단하고 강렬한 감정을, 떠다니는 선은 자유롭고 경쾌한 느낌을, 아래로 내려가는 선은 묵직한 느낌을 표현하고 있다.

공간을 나누는 선/선의 방향
Direction of lines/lines dividing space

운동감을 만드는 선
Line creates movement

형태/패턴/질감/명암을 만드는 선
Lines create form/pattern/texture/contrast

5 Categories of Line

물리적인 선
Actual Line

물리적인 선은 1차원적인 개념으로 사람의 눈으로 볼 수 있는 실제 선을 의미하며 길이가 있는 직선이나 곡선의 형태로 전달된다. 물리적인 선은 기하학적 개념으로 취급되며 선의 길이, 기울기, 기울기의 변화율, 곡률 등 선의 특성을 이용하여 다양한 문제를 해결할 수 있다.

A physical line is a one-dimensional concept, and it is an actual line that the human eye can see and is delivered in the form of a straight line or curve with a length. A physical line is treated as a geometric concept, and various problems can be solved using the characteristics of a line, such as a length, slope, change rate of the slope, and curvature of the line.

개념적인 선
Conceptual Line

개념적인 선은 복잡한 개념을 추상적으로 표현하고 시각화하여 이해하기 쉽게 한다. 미술에서는 개념적 선을 기본적인 시각적 요소의 하나로 다루며 선의 형태와 미적 효과를 연구한다. 디자인 분야에서는 선의 굵기, 길이, 색상, 방향 등을 조절하여 디자인에 시각적인 임팩트를 부여한다.

Conceptual lines express complex concepts abstractly and visualize them to make them easier to understand. In art, conceptual lines are treated as one of the basic visual elements, and lines' shapes and aesthetic effects are studied. In the design field, the visual impact is given to the design by adjusting the line's thickness, length, color, and direction.

표현적인 선
Expressive Line

표현적인 선은 예술과 디자인에서 형태와 미적 효과를 표현하기 위해 주로 사용되며 선의 다양한 속성을 적절히 활용하여 메시지에 적합한 결과를 보여준다. 예를 들어 작가는 그림의 주제, 감정, 분위기를 전달하기 위해 선의 굵기, 길이, 곡률, 여러 색상의 조합을 통해 다양한 미적 효과를 표현해낸다. 마찬가지로 디자이너는 디자인의 느낌, 이미지, 기능, 사용성에 영향을 미치는 선의 굵기, 길이, 색상, 패턴을 적절히 활용하여 매력적인 디자인을 만들 수 있다.

Expressive lines are mainly used to express shapes and aesthetic effects in art and design and show results suitable for messages by appropriately utilizing various properties of lines. For example, artists express different aesthetic effects through line thickness, length, curvature, and combinations of multiple colors to convey the theme, emotion, and atmosphere of a painting. Likewise, designers can create attractive designs by properly utilizing line thickness, length, color, and pattern that affect the design's feel, image, function, and usability.

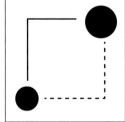

선의 5가지 분류

암시적인 선
Implied Line

암시적인 선은 그려지는 것이 아니라 관찰자의 시선과 움직임에 의해 영향을 받는 그림의 요소들의 방향성을 이용하여 상상 속에서 떠오르는 선이다. 예를 들어 한 사람의 눈이 다른 사람의 눈을 바라볼 때 두 눈을 연결하는 선이 그려지는 것이 아니라 관찰자는 두 눈을 연결하는 선을 상상한다. 암시적인 선은 묘사적 효과나 미적 표현을 강조할 때 주로 사용된다. 관찰자는 존재하지 않는 선을 상상함으로써 그림에서 균형과 조화를 이룬다.

The implied line is not drawn but is a line that emerges in the imagination by using the directivity of the elements of the painting affected by the gaze and movement of the observer. For example, when one person's eyes look at another person's eyes, a line connecting the two eyes is not drawn, but the observer imagines a line connecting the two eyes. implied lines are mainly used when emphasizing descriptive effects or aesthetic expression. The observer achieves balance and harmony in the painting by imagining non-existent lines.

심리적인 선
Psychic Line

심리적인 선은 물리적인 선이 아니라 인간의 마음이나 감정에 의해 그려진 선이다. 예를 들어, 한 사람이 다른 사람의 시선을 따라 하며 웃는 모습, 연인 사이에서 행해지는 서로의 시선과 손짓은 모두 심리적인 선의 예이다. 심리적인 선은 그려지지 않기 때문에 예술에서 미학적 요소로 사용되지 않는다.

A psychological line is not a physical line but a line drawn by the human mind or emotion. For example, the way one person smiles while following the other person's gaze and each other's gaze and hand gestures between lovers are all examples of psychological goodness. Because psychological lines are not drawn, it is not used as an aesthetic element in art.

Visual Elements: Plane

- A plane is formed when lines are connected to form the outline of an area.

- A plane expresses length and width to recognize two dimensions.

- The physical plane of the composition is called the picture plane.

In art and design, a plane means a two-dimensional plane within a three-dimensional space. Planes include geometric shapes such as squares, rectangles, and circles and organic shapes such as irregular shapes found in nature. Planes can be static or dynamic depending on their location and orientation in space. In painting, planes are used to create depth and perspective and establish the work's overall composition. In sculpture and architecture, a plane defines the structure and shape of an object or building.

Shapes represent the planar appearance of 2D and 3D objects. A shape can also be positive or negative, depending on whether it represents an object or space. In art and design, shapes are used to create visual compositions, establish the overall structure of a work, and convey meaning or emotion. For example, organic shapes can feel more natural and flowing, while geometric shapes feel more solid and structured.

- 면은 기하학석 형태나 유기적인 형태임.

- Planes are geometric or organic shapes.

유기석 형태
Organic Shapes

상징적 형태
Symbolic Shapes

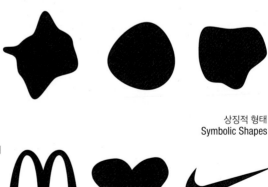

- 상징적 형태는 무엇이 연상되는 형태임.

- A symbolic shape is a shape that is associated with something.

시각적 요소: 면

예술과 디자인에서 면은 3차원 공간 내의 2차원 면을 의미한다. 면은 정사각형, 직사각형, 원과 같은 기하학적 형태와 자연에서 발견되는 불규칙한 모습의 유기적 형태가 있다. 면은 공간에서의 위치와 방향에 따라 정적이거나 동적일 수 있다. 회화에서 면은 깊이와 원근감을 만들고 작품의 전체적인 구성을 설정하는 데 사용된다. 조각과 건축에서 면은 물체나 건물의 구조와 모양을 정의한다.

모양 또는 형은 2차원 및 3차원 객체의 평면적 모습을 표현한다. 형은 객체 또는 공간을 나타내는지 여부에 따라 양수 또는 음수가 될 수도 있다. 예술과 디자인에서 형은 시각적 구성을 만들고 작품의 전체 구조를 설정하며 의미나 감정을 전달하는 데 사용된다. 예를 들어 유기적인 모양은 보다 자연스럽고 흐르는 듯한 느낌을 줄 수 있는 반면 기하학적 모양은 보다 단단하고 구조적인 느낌을 준다.

- 면은 선이 이어져 영역의 윤곽선이 형상될 때 이루어짐.
- 면은 길이와 넓이를 표현하여 2차원을 인식하게 함.
- 구성의 물리적 표면은 그림 평면이라고 함.

기하학적 형태
Geometric Shapes

- 단순하고 규칙적인 기본 기하학적 면은 원, 삼각형, 사각형임.
- Simple, regular, basic geometric planes are circles, triangles, and rectangles.

상징적 형태
Symbolic Shapes

Polygon

A polygon is a shape with three or more vertices connected by line segments in a plane. Polygons are called triangles, quadrilaterals, pentagons, and hexagons, depending on the number of vertices. The line segments of a polygon are called sides, and various shapes are created depending on the length and angle of the sides. In mathematics, a polygon is an essential concept for studying geometric properties. Also, in the design field, considering the characteristics and aesthetic sense of each polygon shape, various polygons are used to create designs that fit the purpose. For example, precise polygons give a geometric feel, while softly curved polygons give a natural feeling.

A polygon is a shape with three or more vertices connected by line segments.

• A regular polygon has all sides equal in length and angle.

• A convex polygon is a polygon whose corners are inside curved sides.

• A concave polygon is a polygon whose corners protrude beyond the curved sides.

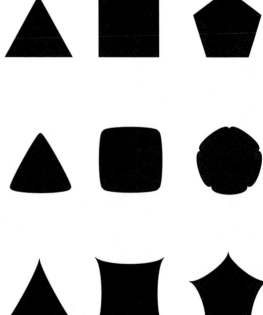

다각형

　다각형은 평면에서 선분으로 연결된 3개 이상의 정점을 가진 도형이다. 다각형은 꼭지점의 개수에 따라 삼각형, 사각형, 오각형, 육각형 등 다양한 이름으로 불린다. 다각형의 선분을 변이라고 하며 변의 길이와 각도에 따라 다양한 모양이 만들어진다. 수학에서 다각형은 기하학적 특성을 연구하는 데 필수적인 개념이다. 또한 디자인 분야에서는 각각의 다각형 모양의 특성과 미적 감각을 고려하여 다양한 모양의 다각형을 활용하여 목적에 맞는 디자인을 설계한다. 예를 들어 정밀한 다각형은 기하학적인 느낌을 주고 부드러운 곡선의 다각형은 자연스러운 느낌을 준다.

다각형은 세 개 이상의 정점이 선분으로 연결된 도형이다.

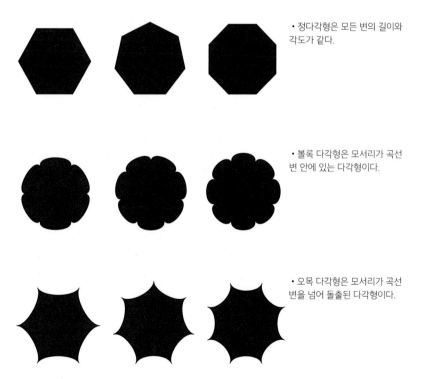

• 정다각형은 모든 변의 길이와 각도가 같다.

• 볼록 다각형은 모서리가 곡선 변 안에 있는 다각형이다.

• 오목 다각형은 모서리가 곡선 변을 넘어 돌출된 다각형이다.

Visual Elements: Volume

A volume is a product of points, lines, and planes.

A volume is a three-dimensional form that has width, length, and height.

A volume is a three-dimensional figure with width, height, and height based on points, lines, and planes. A three-dimensional figure is usually composed of line segments, faces, and bodies; these components combine to form a three-dimensional figure. Three-dimensional figures are used to represent various objects in the real world. For example, a cuboid represents the shape of several objects, such as a building, a desk, or a car, and a sphere represents a round object, such as a ball. Showing a three-dimensional object on a two-dimensional surface is to place visual elements on a two-dimensional plane using visual effects so that the human eye can feel the three-dimensional shape.

A cube, a sphere, a cone, and a cylinder are all examples of solids. Because solids occur in space, they define size, volume, area, and shape.

정육면체
Cube

구
Sphere

시각적 요소: 입체

입체는 점, 선, 평면을 기준으로 가로, 세로, 높이가 있는 3차원 도형이다. 일반적으로 점, 선, 면이 결합하여 입체를 형성하는데 3차원 도형은 현실 세계의 다양한 사물을 표현하는 데 사용된다. 예를 들어, 직육면체는 건물, 책상, 자동차와 같은 여러 객체의 모양을 나타내고 구는 공과 같은 둥근 객체를 나타낸다. 2차원 표면에 입체를 보여주는 것은 인간의 눈이 입체적인 모양을 느낄 수 있도록 시각 효과를 이용하여 2차원 평면에 시각적 요소를 배치하는 것이다.

입체는 점, 선, 평면의 산물

입체는 가로, 세로, 높이를 갖은 3차원적 형태

정육면체, 구, 원뿔, 원통은 모두 입체의 예이다. 입체는 공간에서 발생하기 때문에 크기, 부피, 면적, 모양을 정의한다.

원뿔
Cone

원통
Cylinder

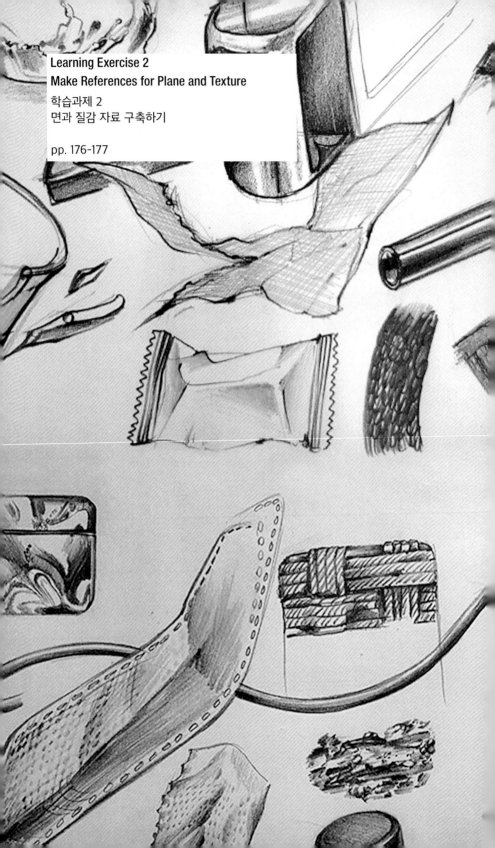

Learning Exercise 2
Make References for Plane and Texture
학습과제 2
면과 질감 자료 구축하기

pp. 176-177

Basic Visual Characteristics
기본 시각적 특성

Size, shape, texture (pattern), and color (tone, contrast), which are the basic visual characteristics of design, allow us to interpret and perceive visual information. UDA, a prominent international association, has created an exciting atmosphere for the event by using unique textures and vibrant colors to convey the identity of United Designs international events.

디자인의 기본 시각적 특성인 크기, 모양, 질감(패턴), 색상(톤, 명암)은 시각 정보를 해석하고 인지하게 한다. 저명한 국제협회인 UDA은 United Designs 국제 행사 아이덴티티를 전달하기 위해 독특한 질감의 느낌과 강렬한 색상을 사용하여 이벤트의 흥미로운 분위기를 구축하였다.

United Designs Event Poster
by Albert Young Choi

Size

Understanding the size of a form concerning other forms or the space in which they are placed. You can determine a shape's size by measuring its height and width. Size helps observers determine size, depth, and distance within the visual field.

Scale

Scale, one of the visual characteristics, is a concept used in comparing an object's size. Unlike size, scale means a relative ratio between the actual size of an object to be seen and the screen size. For example, in game development, it balances the game world or increases the visual effect by adjusting the scale of game characters and backgrounds. In this way, the scale is generally expressed as a relative ratio, called a relative scale.

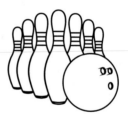

크기와 대비: 볼링핀과 볼링공의 상식적인 크기의 대비를 통해 사실적으로 인식한다. 볼링핀과 볼링볼의 대비되는 크기와 위치는 사실적인 환경과 볼링을 연상시킨다.

Size and Contrast: Recognize realistically by contrasting common sense sizes of bowling pins and balls. The contrasting sizes and positions of bowling pins and bowling balls evoke realistic environments and bowling.

다른 형태와의 비교나 형태가 배치된 공간과 관련하여 형태의 크기를 이해한다. 형태의 높이와 폭을 측정함으로써 형태의 크기를 결정할 수 있다. 크기는 시각적 영역 안에서 관찰자로 하여금 크기, 깊이, 거리를 결정할 수 있도록 한다.

스케일

시각적 특징 중 하나인 스케일은 사물의 크기를 비교할 때 사용하는 개념이다. 크기와 달리 스케일은 보이는 물체의 실제 크기와 화면 크기의 상대적인 비율을 의미한다. 예를 들어 게임 개발에서는 게임 캐릭터와 배경의 크기를 조정하여 게임 세계의 균형을 맞추거나 시각적 효과를 높인다. 이와 같이 스케일은 일반적으로 상대 스케일이라고 하는 상대 비율로 표현된다.

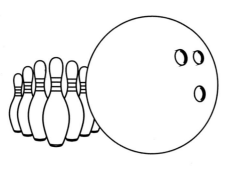

과장된 볼링공 스케일: 볼링핀을 모두 넘어뜨릴 것 같은 인식을 준다.

Exaggerated bowling ball scale: Gives the perception that it is about to knock all the bowling pins over.

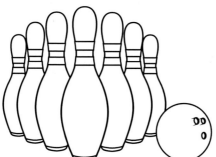

과장된 볼링핀 스케일: 굴러오는 볼링공에 넘어지지 않을 것같은 인식을 준다.

Exaggerated bowling pin scale: Gives the perception that a rolling bowling ball will not tip over.

Dimension

Dimensions generally refer to the size and measurements of length, width, height, and depth. In product design, dimensions are used to determine the size and shape of a product. In architecture, dimensions play an important role in determining the size and structure of a building. In visual design, dimensions are usually proportional to the size of an object or used to determine layout and placement—for example, text dimensions mean text size, height, and width. Adjusting the text dimensions can affect the layout. The standard units of dimension are meter, cm, mm, inch, pica, and pixel, and they measure the actual size of a shape, the size of a solid, and the size of a plane.

도로명판 설치 높이의 일반적인 비례는 대한민국 성인 평균 키의 1.5배다.

The general proportion of the height of road nameplate installation is 1.5 times the average adult height in Korea.

• **Professional proportion:** Described as 1:3 and add 30% black.

• **General proportion**: Described as three times larger than this and darker than this.

• **Type of Proportion:**

Arithmetic proportion: Multiplying each arithmetical ratio by a constant.

Harmonic proportion: The golden ratio or a specific part of a whole as the standard of proportion

Geometric proportion: The consequent in the first ratio is the same as the antecedent in the second ratio

Proportion

Proportion is the concept of relative size and proportion between elements. Proportion makes a layout harmonious and balanced by adjusting the elements' size, length, height, width, angle, etc. For example, in web design, a proportion is used to determine the size and placement of various elements. Elements such as logo, header, content, sidebar, and footer of a web page should all have a proportional size and placement. Designers must adjust the size and position of elements to make the page proportionate and create a visually balanced layout. Proportion is also used to indicate visual hierarchy. Depending on the size and arrangement of elements, the order in which eyes are recognized can be determined, and designers can use this to emphasize the importance of design or create visual harmony.

치수는 일반적으로 길이, 너비, 높이, 깊이의 크기와 측정을 의미한다. 제품 디자인에서 치수는 제품의 크기와 형태를 결정하는 데 사용된다. 건축에서 치수는 건축의 크기와 구조를 결정하는 데 중요한 역할을 한다. 시각 디자인에서 치수는 일반적으로 개체의 크기에 비례하거나 레이아웃 및 배치를 결정하는 데 사용된다. 예를 들어 텍스트 치수는 텍스트 크기, 높이, 너비를 의미한다. 텍스트 치수를 조정하면 레이아웃에 영향을 줄 수 있다. 치수의 표준 단위는 meter, cm, mm, inch, pica, pixel이며 모양의 실제 크기, 입체의 크기, 평면의 크기를 측정한다.

비례

비례는 요소의 크기, 길이, 높이, 너비, 각도를 조절하여 레이아웃을 조화롭고 균형 있게 만든다. 예를 들어 웹 디자인에서 비례는 다양한 요소의 크기와 배치를 결정하는 데 사용된다. 웹 페이지의 로고, 머리글, 콘텐츠, 사이드바, 푸터와 같은 요소는 모두 비례하는 크기와 위치를 설정해야 한다. 디자이너는 요소의 크기와 위치를 조정하여 페이지의 비율을 맞추고 시각적으로 균형 잡힌 레이아웃을 만들어야 한다. 비례는 시각적 계층 구조를 나타내는 데에도 사용된다. 요소의 크기와 배열에 따라 눈이 인식하는 순서가 결정될 수 있으며 디자이너는 이를 활용하여 디자인의 중요성을 강조하거나 시각적인 조화를 이룰 수 있다.

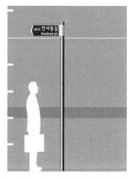

도로명판 설치 높이의 전문 비례는 지면에서 도로명판 하단까지 250cm이다.

The professional proportion of the road name plate installation height is 250cm from the ground to the bottom of the road name plate.

- 전문적인 비례:
1:3 및 30% 검정 추가로 설명함.

- 일반적인 비례:
무엇보다 3배 더 큼 및 무엇보다 어둡게로 설명함.

- 비례의 유형:

산술적 비례: 각 산술 비율에 상수를 곱함.

조화적 비례: 황금 비율 또는 전체의 특정 부분을 비례의 기준으로 함.

기하학적 비례: 첫 번째 비율의 후건은 두 번째 비율의 전건과 동일함.

Shape

Artists and designers can create a variety of works by studying shapes. The way to explore various shapes is as follows.

- **Realism**: Artists mistake visual images, shapes, and proportions seen in nature for volumes and three-dimensional spaces and reproduce them.

- **Distortion**: Artists ignore natural shapes and forms, deliberately altering or exaggerating them.

- **Idealism**: The artist represents the world not as it is, but as an ideal world.

- **Abstraction**: Abstraction refers to the simplification of natural shapes to their essential and basic characteristics. Details are ignored when the shape is reduced to its simplest form.

- **Non-objective shape**: A shape proposed with no reference to matter and with a non-subject.

- **Rectilinear Shape**: A shape that is composed of straight lines and angles.

- **Curvilinear Shape**: A shape that is characterized by curved lines and flowing contours.

- **Positive Shapes & Negative Shapes**: Positive shapes are the actual physical objects or subjects in a design. Negative shapes, on the other hand, are the spaces around and between the positive shapes.

Leonardo da Vinci's Mona Lisa is the most copied and imitated work, and various works can be created by transforming its shape.

A shape is a concept that represents the shape, contour, shape, etc., of an object or figure. For example, simple lines, curves, or complex polygons can represent shapes. Shapes create layouts, patterns, icons, logos, and graphics in visual design. For example, the shape is essential in logo design representing a company's brand identity. The logo's shape is designed considering the company's industry, product, service, and target market. You can create a hierarchical structure between elements in a layout by adjusting the size, color, thickness, and shape of shapes. For example, larger, darker colors, thick lines, and complex shapes are more emphasized, while smaller, lighter colors, thin lines, and simple shapes are perceived as elements of a lower hierarchy. Shapes are also used to create visual harmony. Designers should consider shapes' size, proportion, balance, and contrast to make the layout harmonious and balanced. For example, symmetrical shapes represent balance, while asymmetrical shapes are used to describe movement or emphasis.

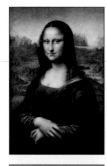
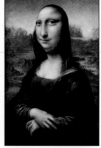

Realism
사실주의

Distortion
왜곡

Idealism
이상주의

Non-objective shape
비객관적인 모양

모양

모양은 사물이나 도형의 모양, 윤곽, 형태를 나타내는 개념이다. 예를 들어 간단한 선, 곡선 또는 복잡한 다각형은 모양을 나타낸다. 모양은 시각 디자인에서 레이아웃, 패턴, 아이콘, 로고, 그래픽을 만든다. 예를 들어 기업의 브랜드 아이덴티티를 나타내는 로고 디자인에서 형태는 필수적이다. 로고의 형태는 회사의 산업, 제품, 서비스, 타깃 시장을 고려하여 디자인되었다. 모양의 크기, 색상, 두께, 형태를 조정하여 레이아웃의 요소 간에 계층 구조를 생성할 수 있다. 예를 들어 크고 어두운 색상, 두꺼운 선, 복잡한 모양은 더 강조되고 작고 밝은 색상, 가는 선, 단순한 모양은 하위 계층의 요소로 인식된다. 모양은 또한 시각적 조화를 만드는 데 사용된다. 디자이너는 모양의 크기, 비례, 균형, 대비를 고려하여 레이아웃을 조화롭고 균형 있게 만들어야 한다. 예를 들어 대칭적인 모양은 균형을 나타내는 반면 비대칭적인 모양은 움직임이나 강조를 설명하는 데 사용된다.

예술가와 디자이너는 모양을 연구하여 다양한 작품을 만들 수 있는데 다양한 모양을 연구하는 방법은 다음과 같다.

- **사실주의**: 예술가는 시각적 이미지와 형태, 자연에서 보는 비율 등을 볼륨과 입체적인 공간으로 착각해 재현한다.

- **왜곡**: 예술가는 자연의 모양과 형태를 무시하며, 일부러 바꾸거나 과장한다.

- **이상주의**: 예술가는 세상을 있는 그대로가 아니라 이상적인 세계로 재현한다.

- **추상적 개념**: 추상화는 자연 도형을 본질적이고 기본적인 성격으로 단순화하는 것을 의미한다. 도형이 가장 단순한 형태로 축소될 때 상세한 요소는 무시된다.

- **비객관적인 모양**: 물질에 대한 참조가 없고 비주제를 갖고 제안한 모양이다.

- **직선 모양**: 직선과 각으로 구성된 도형이다.

- **곡선 모양**: 곡선과 흐르는 듯한 윤곽이 특징인 모양이다.

- **포지티브 모양 및 네거티브 모양**: 포지티브 모양은 디자인의 실제인 물리적 개체 또는 주제이다. 반면 네거티브 모양은 포지티브 모양 주변과 사이의 공간이다.

Rectilinear Shape
직선 모양

Positive/Negative
Shapes
포지티브/네거티브
모양

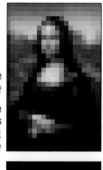
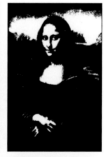

Abstraction
추상적 개념

Curvilinear Shape
곡선 모양

레오나르도 다빈치의 모나리자는 가장 많이 복사하고 모방하는 작품이며 모양을 변형하여 다양한 작품을 만들 수 있다.

Texture

Type of texture:

• **Visual texture**: Recognizes the texture of a form through sight

• **Tactile texture**: Recognizing the texture of a form through touch

• **Decorative textile**: The surface of the shape is not reproduced exactly as it is, but the surface of the shape is rubbed or protruded, or a geometric pattern is used.

시각적 질감
Visual texture

The texture is the property of a surface that can be touched, seen, and experienced. Texture visually describes a surface's smoothness, roughness, softness, darkness, and lightness. In a two-dimensional form, the texture is not a physical sense of touch but a visual one, but in a three-dimensional form, the texture is a visual and physical sense of touch. A picture, which is a two-dimensional form, gives a sense of reality by expressing the texture of a three-dimensional form to the visual texture of a two-dimensional form. Texture can be used to represent the feeling of natural materials visually or to emphasize some objects' texture. Designers can use textures to create visual hierarchies. A rough texture means an intense atmosphere, and a soft texture means a calm and gentle atmosphere.

Pattern

In art and design, a pattern is a repeating motif created using a consistent and regular arrangement of shapes, colors, or lines. Patterns can be found in nature, such as the patterns found on the surface of a leaf or the markings on an animal's coat. Pattern can also be artificial, such as the patterns found in textiles, wallpaper, and tiles. Patterns can add visual interest, texture, and rhythm to a design. They can create a sense of movement and energy or calm and repetition. Patterns can be simple or complex, and they can be made using a variety of design elements, such as line, shape, color, and texture. Patterns can be categorized in a variety of ways, such as by their symmetry (e.g., symmetrical or asymmetrical patterns), their arrangement (e.g., linear or radial patterns), or their complexity (e.g., simple or complex patterns). Common patterns include stripes, dots, checks, paisleys, and florals. In addition to decorative functions, patterns are used to convey meaning or symbolism.

질감

질감은 표면을 만지거나 보고 경험할 수 있는 표면의 특성이다. 질감은 표면의 부드러움, 거칠기, 부드러움, 어두움, 밝기를 시각적으로 설명한다. 2차원적 형태에서 질감은 물리적인 촉각이 아닌 시각적인 것이지만, 3차원적 형태에서 질감은 시각적이고 물리적인 촉각이다. 2차원적인 형태인 그림은 3차원 형태의 질감을 2차원 형태의 시각적 질감으로 표현하여 현실감을 부여한다. 질감을 이용하여 자연에서 발견되는 재료의 느낌을 시각적으로 표현하거나 일부 사물의 질감을 강조할 수 있다. 디자이너는 질감을 사용하여 시각적 계층 구조를 만들 수 있다. 거친 질감은 강렬한 분위기를, 부드러운 질감은 차분하고 부드러운 분위기를 의미한다.

패턴

예술과 디자인에서 패턴은 모양, 색상, 선의 일관되고 규칙적인 배열을 사용하여 만든 반복되는 모티프이다. 패턴은 잎 표면에서 발견되는 패턴이나 동물 코트의 표시와 같이 자연에서 찾을 수 있고, 물, 벽지, 타일에서 볼 수 있는 패턴과 같이 인위적일 수도 있다. 패턴은 디자인에 시각적 흥미, 질감, 리듬을 더할 수 있다. 패턴은 움직임과 에너지 또는 차분함과 반복의 감각도 만들 수 있다. 패턴은 단순하거나 복잡할 수 있으며 선, 모양, 색상, 질감 등 다양한 디자인 요소를 사용하여 만들 수 있다. 패턴은 대칭(예: 대칭 또는 비대칭 패턴), 배열(예: 선형 또는 방사형 패턴) 또는 복잡성(예: 단순 또는 복합 패턴)과 같은 다양한 방식으로 분류할 수 있다. 일반적인 패턴에는 줄무늬, 점, 체크, 페이즐리, 꽃 무늬가 있다. 패턴은 장식적인 기능 외에도 의미나 상징성을 전달하는 데도 사용한다.

대칭 패턴
Symmetrical Pattern

비대칭 패턴
Asymmetrical Pattern

조합적 패턴
Combinatorial Pattern

Color/Hue

Color is one of the visual characteristics and refers to an object's hue, saturation, and brightness. Colors convey emotion, create contrast, and establish a sense of harmony or balance. A color wheel is a tool used in color theory that helps to organize colors. The three primary colors are colors that cannot be created by mixing other colors, such as red, blue, and yellow. Secondary colors are created by mixing two primary colors: orange (red + yellow), green (yellow + blue), and purple (red + blue). Tertiary colors are created by mixing a primary and a secondary color.

Colors create contrast and emphasis, such as using a bright hue against a dark background. Additionally, colors create a sense of harmony or balance in a design by using complementary colors (opposite each other on the color wheel) or analogous colors (colors that are next to each other on the color wheel).

Color communicates meaning and symbolism. For example, warm colors such as red, orange, and yellow can create a sense of energy, excitement, passion, love, or warmth, while cool colors such as blue, green, and purple can create a sense of calmness, trust, security, or tranquility. Colors have cultural meanings and associations, so it is essential to consider the cultural context when using colors in a design.

Color is covered in detail in Chapter 8, Color Structure.

Value and Tone

Value and tone are essential elements in visual arts such as art, photography, video, and film. Value represents the difference between dark and light parts in one hue, but tone represents the difference between lightness and darkness in several tones. When the value is varied, the painting or photo becomes more lively and three-dimensional. Tone determines the color of the work, and the appropriate combination of tones conveys the mood and emotion of the work. Therefore, value and tone must be considered together in art and photography, and a harmonious combination of them plays a vital role in maximizing the visual effect of the work.

Saturation

Saturation refers to the intensity or purity of a color. Saturation is usually measured as the distance between a color and a gray of equal brightness, with greater distance indicating a more intense or pure color. Highly saturated colors can create energy and vibrancy, while low saturated colors create calm or serenity. A color with high saturation draws the viewer's attention to a specific element or area of composition, while a color with low saturation creates a calmer background or creates a sense of depth and dimension.

색상

색상은 시각적인 특성 중 하나로 사물의 색조, 채도, 명도를 의미한다. 색상은 감정을 전달하고 대비를 만들며 조화 또는 균형 감각을 설정한다. 색상환은 색상을 구성하는 데 도움이 되는 색상 이론에 사용되는 도구이다. 삼원색은 빨강, 파랑, 노랑과 같이 다른 색상을 혼합하여 만들 수 없는 색상을 일컫는다. 2차 색상은 주황(빨간색+노란색), 녹색(노란색+파란색), 보라색(빨간색+파란색)의 두 가지 기본 색상을 혼합하여 만든다. 3차 색상은 기본 색상과 2차 색상을 혼합하여 만든다.

색상은 어두운 배경에 밝은 색조를 사용하는 것과 같이 대비와 강조를 만든다. 또한 색상은 보색(색상환에서 서로 반대되는 색상) 또는 유사색(색상환에서 서로 인접한 색상)을 사용하여 디자인의 조화 또는 균형감을 이루어낸다.

색상은 또한 의미와 상징성을 전달하는데 예를 들어 빨강, 주황, 노랑과 같은 따뜻한 색상은 에너지, 흥분, 열정, 사랑 또는 따뜻함을 표현하는 반면, 파랑, 녹색, 보라색과 같은 차가운 색상은 평온함, 신뢰, 안정감을 줄 수 있다. 색상에는 문화적 의미와 연관성이 있으므로 디자인에 색상을 사용할 때 문화적 맥락을 고려하는 것이 필수적이다.

색상은 제8장 칼라 구조에서 더욱더 자세하게 다루어진다.

명암과 톤

명암과 톤은 미술, 사진, 비디오, 영화와 같은 시각 예술에서 필수적인 요소이다. 명암은 하나의 색상에서 어두운 부분과 밝은 부분의 차이를 나타내지만 톤은 여러 톤에서 명암의 차이를 나타낸다. 명암이 다양해지면 그림이나 사진이 더욱 생동감 있고 입체적으로 변화된다. 톤은 작품의 색을 결정하며 적절한 톤의 조합은 작품의 분위기와 감성을 효과적으로 전달한다. 따라서 미술과 사진에서는 명암과 톤을 함께 고려해야 하며 이들의 조화로운 조합은 작품의 시각적 효과를 극대화하는 데 중요한 역할을 한다.

채도

채도는 색상의 강도 또는 순도를 나타낸다. 채도는 일반적으로 동일한 밝기의 색상과 회색 사이의 거리로 측정되며 거리가 멀수록 더 강렬하거나 순수한 색상을 나타낸다. 높은 채도의 색상은 에너지와 생동감을 만들 수 있는 반면, 낮은 채도의 색상은 차분함이나 평온함을 만든다. 높은 채도의 색상은 보는 사람의 관심을 특정 요소나 구성 영역으로 끌어들이는 반면 낮은 채도를 사용하면 보다 차분한 배경이나 깊이감과 입체감을 연출한다.

단순성 ⟶ 복잡성

Learning Exercise 3
Make References for Visual Composition
학습과제 3
형태와 구성 자료 구축하기

pp. 178-179

Learning Exercise 4
Make References for Visual Organization
학습과제 4
형태의 구조 자료 구축하기

pp. 180-181

Learning Exercise 5
Make References for Contrast and Rhythm
학습과제 5
대비와 리듬 자료 구축하기

pp. 182-183

김 연 준 가 곡

Visual Interaction
시각적 상호작용

청산에

I WILL LIVE AMONG THE GREEN HILL

살리라

배 재 철 TENOR	박 정 원 SOPRANO	성 록 기 BARITON	곽 신 형 SOPRANO				
이 원 준 TENOR	정 동 희 SOPRANO	고 성 현 BARITON	이 영 인 PIANO	손 은 수 PIANO			
저녁노을	언덕에서	제비	봄을 기다리는 마음	신 앞에 무릎꿇고	꿈	청산에 살리라	총 21곡

나의 작품의 대반은 별을 우러러 보며, 별과의 교감으로 내게 빚어진 새벽의 선율이요, 인생과 영원에 대한 명상의 선율이다.

Designers must first consider essential visual components and visual characteristics in studying visual interaction. If basic visual components are basic elements that convey visual communication, visual characteristics can make visual components in the desired direction. And visual interaction means an interaction that gives a function that enables communication to visual components with visual characteristics.

디자이너는 시각적 상호작용을 연구하는데 있어 필수적인 시각적 구성요소와 시각적 특성을 먼저 고려해야 한다. 기본 시각적 구성 요소가 시각 커뮤니케이션을 전달하는 기본 요소라면 시각적 특성은 시각적 구성 요소를 원하는 방향으로 만드는 기능이다. 그리고 시각적 상호작용은 시각적 특성으로 시각적 구성 요소에 커뮤니케이션을 가능하게 하는 기능을 부여한다.

Event Poster
by Albert Young Choi

choi

Visual Interaction Elements:
Position, Direction, and Space

The Three Action Components of Visual Interaction

The concept of visual interaction is to arrange the position, direction, and space of visual components according to their characteristics within a frame called a defined area. Designers determine the desired visual communication by experimenting with the three action components of visual interaction: visual composition, visual organization, and direction of understanding.

Visual Composition:
- Depth and perspective; and visual weight and visual balance
- Arrangement of visual elements and properties within a defined area (frame)

Visual Organization:
- Symmetrical and asymmetrical balance; simplicity and complexity; and order and chaos
- The overall structure of visual elements and attributes within a defined area (frame)

Direction of Understanding:
- Focus and visual direction; visual attention and visual hierarchy; and contrast and rhythm
- The value and change of visual elements within a defined area (frame)

Frames mark the limits of form, can take any form, and significantly impact design composition. A frame is a kind of boundary line that plays an essential role in determining a design's appearance and enhances the design's aesthetic value. The human eye compares visual elements operating within a frame and evaluates visual elements by observing their relative position, orientation, and space. For example, compare a visual element to other visual elements and determine the size of the visual element along with the distance. In this way, visual elements and their characteristics are organized by the influence of the area or frame (space) in which the corresponding visual elements are active.

• **Position** indicates the placement of a visual element relative to other visual elements or the frame.

• **Direction** indicates the movement process of visual elements. Horizontal, vertical, and diagonal angles move the eye in a given direction.

• **Space** affects the composition of the area between and around visual elements. Space allows visual elements to be grouped, separated, and emphasized, and their role in the layout is distinguished. Negative space (white space) is a space that looks like a blank space and is an active design composition area.

김연준 가곡연주회 청산에 살리라 이벤트 아이덴티티와 포스터 디자인 (2002) 최알버트영

Event identity and poster design for Kim Yeon-joon's Gagok Concert (2002) Albert Choi

시각적 상호작용 기본 요소:
위치, 방향, 공간

프레임은 형태의 한계를 표시하고 어떤 형태도 취할 수 있으며 디자인 구성에 큰 영향을 미친다. 프레임은 일종의 경계선으로 디자인의 외양을 결정짓는 중요한 역할을 하며 디자인의 미적 가치를 높여준다. 인간의 눈은 프레임 내에서 작동하는 시각적 요소를 비교하고 상대적인 위치, 방향, 공간을 관찰하여 시각적 요소를 평가한다. 예를 들어 시각적 요소를 다른 시각적 요소와 비교하고 원거리와 함께 시각적 요소의 크기를 결정한다. 이와 같이 시각적 요소와 그 특성은 해당 시각적 요소가 활동하는 영역이나 프레임(공간)의 영향으로 정리된다.

• **위치**는 다른 시각적 요소 또는 프레임에 상대적인 시각적 요소의 배치를 나타낸다.

• **방향**은 시각적 요소의 이동 과정을 나타낸다. 수평, 수직, 대각선의 모든 각도는 인간의 눈을 주어진 방향으로 움직인다.

• **공간**은 시각적 요소 사이 및 주변 영역의 구성에 영향을 준다. 공간은 시각적 요소 자체만큼 지배적이고 필수적일 수 있다. 공간은 시각적 요소를 그룹화, 분리 및 강조할 수 있으며 보는 사람이 시각적 요소와 디자인 구성에서의 역할을 더 잘 구분할 수 있도록 한다. 네거티브 스페이스(화이트 스페이스)는 여백처럼 보이는 활성화된 디자인 구성 영역을 나타낸다.

시각적 상호작용의 세 가지 작동 요소

시각적 상호작용의 개념은 정의된 영역이라는 프레임 내에서 시각적 구성 요소의 위치, 방향, 공간을 특성에 따라 배치하는 것이다. 그리고 디자이너는 시각적 상호작용의 세 가지 작동 요소인 시각적 구성, 시각적 구조, 이해의 방향을 실험하여 원하는 시각적 커뮤니케이션을 결정한다.

시각적 구성:
- 깊이와 원근법, 시각적 무게와 시각적 균형
- 정의된 영역 내(프레임)에서 시각적 요소 및 특성의 배열

시각적 구조:
- 대칭적 균형과 비대칭적 균형, 단순성과 복잡성, 질서와 카오스
- 정의된 영역 내(프레임)에서 시각적 요소 및 특성의 전체 구조

이해의 방향:
- 초점과 시각 방향, 시각 주의와 시각 계층, 대조와 리듬
- 정의된 영역 내(프레임)에서 시각적 요소의 가치와 변화

시각적 상호작용

시각적 구성:
- 글자 크기로 정보 위계층 구분
- 시각적 요소를 프레임 안에 배치
- 정보 중요도에 따른 위치와 색상

시각적 구조:
- 레이아웃의 복잡성과 질서로 음악의 상징성 전달
- 대칭적 균형으로 행사의 상징성 및 위상 전달

이해의 방향:
- 색상과 선의 조화로 인한 초점과 시각 방향
- 시각 요소로 인한 대조
- 그림과 이벤트 로고는 주초점이고 시각 요소들 사이에 연결하는 시각적 리듬

Visual Interaction

Visual Composition:
- Classification of information hierarchies by font size
- Placing visual elements into frames
- Location and color according to information hyerarchy

Visual Structure:
- The complexity and order of the layout conveys the symbolism of the music.
- Communicate the symbolism and status of the event with a symmetrical balance

Direction of Understanding:
- Focus and visual direction due to the harmony of colors and lines
- Contrast due to visual elements
- The picture and the event logo are the main focus, and the visual rhythm connecting between visual elements.

Visual Interaction: Visual Composition
Depth and Perspective

Important techniques

Sfumato

During the Renaissance, Leonardo da Vinci popularized sfumato, a technique that can also be seen in the painting of the Mona Lisa. Sfumato means "smooth, hazy, smoky" in Italian. Sfumato, a painting technique expressed in gradation, creates soft outlines or blurry shapes by gradually transitioning from light to dark or from one color to another to express the depth and three-dimensional effect of a painting.

Chiaroscuro

Chiaroscuro, an artistic technique typical of the Baroque era and used by artists such as Caravaggio to create powerful images, is an Italian term meaning "light and dark". Chiaroscuro is a painting technique that creates three-dimensional forms through strong contrasts of light and shadow. Light is used to emphasize or focus on a specific part of the composition, and shadow creates a dramatic atmosphere by expressing the depth and contrast of the form.

Depth and perspective convey the purpose and meaning of form by creating a third dimension from a two-dimensional image. In a 3D perspective, depth exists physically. However, in two-dimensional vision, the illusion of depth is created through visual cues such as color and tone changes, size, overlap, and perspective. Overlapping is the way a closer object partially covers or overlaps a farther object. Sizing makes nearby objects larger than distant ones. Atmospheric perspective uses color and tone to make distant objects appear brighter and nearby objects darker.

Perspective uses lines and vanishing points to create an image's illusion of depth and distance. Perspective is created using lines that depict three-dimensional shapes on flat, two-dimensional surfaces. Linear perspective, the most common method, makes objects appear to shrink and recede toward a common point in space.

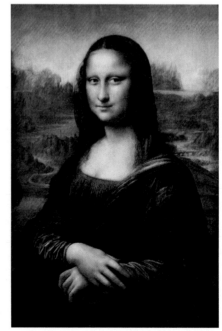

스푸마토 기법

Sfumato technique

레오나르도 다빈치의 모나리자
(1503)

The Mona Lisa (1503) by
Leonardo da Vinci

시각적 상호작용: 시각적 구성
깊이와 원근법

깊이와 원근법은 2차원 이미지에서 3차원을 만들어 형태의 목적과 의미를 전달한다. 3차원 시각에서 깊이는 물리적으로 존재한다. 그러나 2차원 시각에서는 색상과 톤의 변화, 크기, 중첩, 원근법 등의 시각적 단서를 통해 깊이감의 착시가 만들어진다. 겹침은 더 가까운 물체가 멀리 있는 물체를 부분적으로 덮거나 겹치는 방식이다. 크기는 멀리 있는 물체보다 가까운 물체를 더 크게 한다. 대기 원근법은 색상과 톤을 사용하여 멀리 있는 물체는 더 밝게 하고 가까운 물체는 더 어둡게 보이게 만든다.

원근법은 선과 소실점을 사용하여 깊이와 거리에 대한 이미지의 착시를 만든다. 원근법은 평평한 2차원 표면에 3차원 형태를 묘사하는 선을 사용하여 만들어진다. 가장 일반적인 방법인 선형 원근법에서는 객체가 공간의 공통 지점을 향해 축소되고 후퇴하는 것처럼 보이게 만든다.

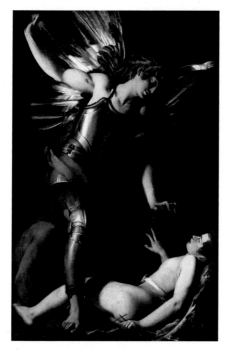

중요한 회화 기법

스푸마토

르네상스 시대에 레오나르도 다 빈치는 모나리자 그림에서도 볼 수 있는 회화 기법인 스푸마토를 대중화시켰다. 스푸마토(Sfumato)는 이탈리아어로 "매끄러운, 흐릿한, 연기가 자욱한"을 의미한다. 그라데이션으로 표현되는 회화기법인 스푸마토는 그림의 깊이와 입체감을 표현하기 위해 밝은 곳에서 어두운 곳으로, 또는 한 색상에서 다른 색상으로 점진적으로 전환하여 부드러운 윤곽이나 흐릿한 형태를 만든다.

키아로스쿠로

바로크 시대의 전형적인 예술적 기법이자 Caravaggio와 같은 예술가들이 강력한 이미지를 만들기 위해 사용한 키아로스쿠로는 "빛과 어둠"을 의미하는 이탈리아어 용어이다. 키아로스쿠로는 빛과 그림자의 강한 대비를 통해 입체적인 형태를 만드는 회화 기법이다. 빛은 구도의 특정 부분을 강조하거나 집중시키기 위해 사용되며, 그림자는 형태의 깊이와 대비를 표현하여 극적인 분위기를 연출한다.

키아로스쿠로 기법

Chiaroscuro technique

조반니 발리오네의 성스럽고 속된 사랑(1602-1603)

Sacred and Profane Love (1602–1603) by Giovanni Baglione

Visual Interaction: Visual Composition
Linear Perspective

Components of Perspective Drawing

Horizon Line

Vanishing Points

Orthogonal Lines

Vertical Lines

Classification of perspective drawing

One Point Perspective

Two Point Perspective

Three Point Perspective

Linear perspective is a principle that creates an illusion of depth by converging parallel lines in a two-dimensional image as they move away from each other. There are several linear perspectives, but the one-point perspective is the most common. In a one-point perspective, all parallel lines in the image converge to a single vanishing point on the horizontal line: This creates the illusion of a three-dimensional space, where objects appear smaller as they move away from the viewer. You usually start by drawing a horizontal line to create a one-point perspective view. Then draw a vertical line in the center of the image representing the viewer's eye level. This line is called the vanishing point line. Then draw a line from the corner or edge of the image toward the vanishing point. As the lines move away from the viewer, they appear to converge toward the horizon's vanishing point, creating an illusion of depth and spatial relationships.

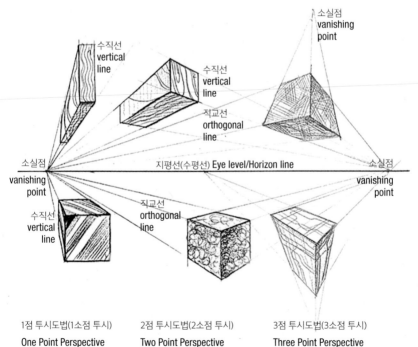

소실점
vanishing point

수직선
vertical line

수직선
vertical line

직교선
orthogonal line

지평선(수평선) Eye level/Horizon line

소실점
vanishing point

소실점
vanishing point

수직선
vertical line

직교선
orthogonal line

수직선
vertical line

직교선
orthogonal line

1점 투시도법(1소점 투시)
One Point Perspective

2점 투시도법(2소점 투시)
Two Point Perspective

3점 투시도법(3소점 투시)
Three Point Perspective

시각적 상호작용: 시각적 구성
선형원근법(투시도법)

선선형 원근법은 2차원 이미지에서 평행선이 서로 멀어지면서 수렴하여 깊이의 착시를 만드는 원리이다. 선형 투시법에는 여러 가지가 있지만 1점 투시법이 가장 일반적인 투시법이다. 1점 투시에서는 이미지의 모든 평행선이 수평선의 단일 소실점으로 수렴된다. 이렇게 하면 물체가 보는 사람에서 멀어질수록 작게 보이는 3차원 공간의 착시가 만들어진다. 일반적으로 1점 투시도를 만들기 위해서는 수평선을 그리는 것부터 시작한다. 그런 다음 보는 사람의 눈높이를 나타내는 이미지 중앙에 수직선을 그린다. 이 선을 소실점 선이라고 한다. 그런 다음 이미지의 모서리 또는 가장자리에서 소실점을 향해 선을 그린다. 선이 보는 사람에게서 멀어짐에 따라 수평선의 소실점을 향해 수렴하는 것처럼 보이며 깊이와 공간 관계의 착시를 만든다.

투시도법의 구성 요소

지평선(수평선)

소실점

직교선

수직선

투시도법 구분

1점 투시도법(1소점 투시)

2점 투시도법(2소점 투시)

3점 투시도법(3소점 투시)

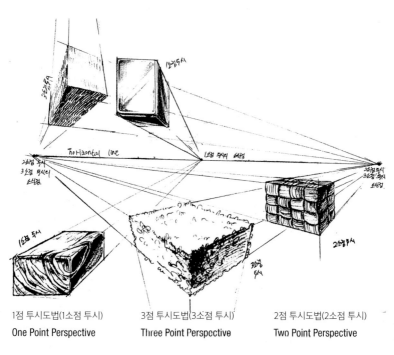

1점 투시도법(1소점 투시)
One Point Perspective

3점 투시도법(3소점 투시)
Three Point Perspective

2점 투시도법(2소점 투시)
Two Point Perspective

Visual Interaction: Visual Composition
Visual Weight and Visual Balance

Visual weight is similar to mass and energy but cannot be touched or physically measured. Nevertheless, it shows the importance of the visual element in the visual composition. In addition, the perception of the visual weight is affected by factors such as color, size, texture, contrast, and location. Therefore, artists and designers use visual weight to create a visual hierarchy in a layout, emphasizing certain visual elements over others to make them appear more important.

Visual balance indicates the degree of balance and expresses the visual weight of the design composition, which is determined by arranging visual elements relative to other visual elements or frames. A visually balanced layout has a sense of stability and balance without a visual element dominating the other. The location of visual elements in the frame is an effective means of creating balance and is classified into symmetric balance, asymmetric balance, radial balance, crystallographic balance, and combinatorial balance.

레오날도 다빈치의 최후의 만찬
벽화(1495-1498)

The Last Supper (1495-1498)
by Leonardo da Vinci

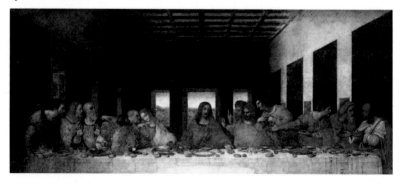

시각적 상호작용: 시각적 구성
시각적 무게와 시각적 균형

시각적 무게는 질량 및 에너지와 유사하지만 만지거나 물리적으로 측정할 수 없다. 그럼에도 불구하고 시각적 구성에서 시각적 요소의 중요성을 보여준다. 또한 시각적 무게감의 지각은 색상, 크기, 질감, 대비, 위치 등의 요인에 의해 영향을 받는다. 따라서 예술가와 디자이너는 시각적 무게를 사용하여 레이아웃에서 시각적 계층 구조를 만들고 특정 시각적 요소를 다른 요소보다 강조하여 더 중요하게 보이도록 한다.

시각적 균형은 균형의 정도를 나타내고 디자인 구성의 시각적 무게감을 표현하며, 시각적 요소를 다른 시각적 요소나 프레임에 상대적으로 배치하여 결정한다. 시각적으로 균형 잡힌 레이아웃은 시각적 요소가 다른 요소를 지배하지 않고 안정감과 균형감을 가지고 있다. 프레임에서 시각적 요소의 위치는 균형을 만드는 주요 수단으로써 대칭균형, 비대칭균형, 방사형균형, 결정학적균형, 조합균형으로 분류된다.

모든 종교 그림에서와 마찬가지로 핵심 인물인 예수는 구성의 역동적인 중심에 배치되었다. 그의 머리는 1점 투시법의 소실점을 나타내며, 건축학적 특징은 그의 모습을 더욱 부각시킨다. 모든 인물과 달리 그의 자세는 정면을 향하고 가장 넓은 면적을 가지고 있다. 일반적으로 최후의 만찬에서 유다는 후광이 없는 유일한 제자이거나 다른 사도들과 별도로 앉아 있는 반면, 레오나르도는 모든 사람을 양쪽에 두 그룹씩 대칭적으로 배치함으로써 유다를 암시하는 여러 요소를 보여 준다. 그는 예수님을 팔아 넘긴 댓가로 받은 은화 30닢을 나타내는 작은 자루를 꼭 쥐고 있으며 배신의 상징으로 소금통을 넘어뜨렸다. 그의 머리는 그림 속 누구보다 낮고 그림자 속에 홀로 남아 있다.

As in all religious paintings, the key figure, Jesus, is placed at the dynamic center of the composition. His head represents the vanishing point of one-point perspective, and the architectural features highlight his figure. Unlike all figures, his posture faces the front and has the widest area. Usually, at the Last Supper, Judas is the only disciple without a halo or is seated separately from the other apostles. However, Leonardo placed everyone symmetrically, with two groups on each side. The picture shows several elements alluding to Judas. He clutches a small bag representing the 30 pieces of silver he received for betraying Jesus. He knocked over the salt shaker as a symbol of betrayal. His head is lower than anyone in the painting, and he remains alone in the shadows.

대칭적 균형

형태를 수직, 수평, 대각선으로 나눌 수 있고 나누어진 양쪽 면이 동일 하게 보일 때 그 형태는 대칭적 균형을 가졌다고 한다. 대칭적 균형은 안정된 형태를 표현하기에 오래 전부터 본질적으로 시각적 균형을 추구하는 가장 오래된 방법이다. 고대 이집트인, 그리스인, 마야인, 로마인은 대칭적 균형을 통해 종교, 철학, 정치에서의 질서를 보여주었다.

Symmetry Balance

When a form can be divided vertically, horizontally, or diagonally, and both sides look the same, the form is said to have symmetrical balance. Symmetrical balance is the oldest method of pursuing visual balance long before expressing a stable form. The ancient Egyptians, Greeks, Mayans, and Romans demonstrated order in religion, philosophy, and politics through symmetrical balance.

비대칭적 균형

형태를 수직, 수평, 대각선으로 나눌 수 있고 나누어진 양쪽 면이 동일 하지 않게 보일 때 그 형태는 비대칭적 균형을 가졌다고 한다. 비대칭적 균형은 동적 장력 또는 동적 평형이라고도 하며, 활동적인 형태를 만들어 구성을 통해 시선을 유도 할 수 있다.

Asymmetry Balance

A form is said to have an asymmetric balance when it can be divided vertically, horizontally, or diagonally, and both sides do not look identical. Asymmetrical balance, also called dynamic tension or dynamic equilibrium, can induce gaze through composition by creating active forms.

방사형 균형

방사형 균형은 이미지 내의 요소가 중심점에서 바깥쪽으로 방사되는 대칭 균형이다. 이렇게 하면 균일한 패턴이 만들어지고 그림에 깊이와 시각적 움직임이 추가된다. 또한 중심점에서 바깥쪽으로 방사되는 이미지 내에서 중심에 위치한 피사체로 시선을 돌릴 수 있다. 이러한 방식으로 균일한 패턴이 만들어지고 그림에 깊이와 시각적 움직임이 추가된다.

Radial Balance

A radial balance is a symmetrical balance in which elements within an image radiate outward from a central point. Radial balance creates a uniform pattern, adding depth and visual movement to the picture. In addition, within the image radiating outward from the center point, it is possible to turn the gaze to the subject in the center. In this way, a uniform pattern is created and adds depth and visual movement to the form.

결정학적 균형

모자이크 균형 또는 결정학적 균형은 격자 패턴을 만들고 디자인 전체에서 반복되는 동일한 무게의 균형 요소를 표현한다.

Crystallographic Balance

Crystallographic balance, or "mosaic" balance, creates a lattice pattern and expresses equal weight balancing elements that repeat throughout the design.

Visual Interaction: Visual Organization
Symmetry Balance and Asymmetry Balance

디자인의 **대칭적 균형**은 비슷한 요소가 대칭적으로 배열되어 있어 디자인의 조화와 균형감을 느끼게 해주는 디자인 원리이다. 대칭적 균형은 디자인 요소들의 배치를 일치시켜서 전체적인 미적인 감각을 완성하고 시선을 안정시킨다. 대칭적 균형은 두 가지 형태로 나눌 수 있다. 첫 번째는 반사 대칭으로, 중앙 축을 기준으로 두 가지 대칭적인 요소를 놓고 균형을 이룬다. 두 번째는 방사 대칭으로, 하나의 중심점에서 여러 요소들이 방사형으로 배열되는 방식이다.

Symmetry Balance in design is a principle that allows similar elements to be symmetrically arranged to create a sense of harmony and balance. Symmetry balance matches the arrangement of design elements to complete the overall aesthetic sense and stabilize the gaze. SSymmetrical equilibrium can be divided into two types. The first is "reflection symmetry," which balances two symmetrical elements around a central axis. The second is "radial symmetry," in which components are arranged radially from a central point.

Visual structure is the overall structure of elements and properties within a defined area (frame). Messages delivered vary depending on how the frame's visual elements and characteristics are composed. The visual structure can convey information and mean through the relationship between symmetrical and asymmetrical balance, simplicity and complexity, and order and chaos.

모든 이미지는 프레임을 보유함. 메시지에 따라 시각적 구조를 결정함.

All images have frames. Determine the visual structure according to the message.

대칭적 균형
Symmetry Balance

비대칭적 균형
Symmetry Balance

시각적 상호작용: 시각적 구조
대칭적 균형과 비대칭적 균형

시각적 구조는 정의된 영역(프레임) 내의 시각적 요소와 특성의 전체 구조이다. 프레임에서 시각적 요소와 특성이 어떻게 구성되어 있느냐에 따라 전달되는 메시지가 달라진다. 시각적 구조는 대칭적 균형과 비대칭적 균형, 단순성과 복잡성, 질서와 카오스의 관계를 통해 정보와 의미를 전달할 수 있다.

디자인의 **비대칭적 균형**은 디자인 공간(프레임) 내에서 대칭적으로 배열되지 않은 시각적 요소, 불규칙한 패턴 또는 각도를 말한다. 비대칭적 균형은 규칙적인 패턴이나 조화로운 디자인을 만들지 않기 때문에 디자인에 강하고 독특한 분위기를 연출할 수 있다. 대칭적인 디자인과 달리 특별한 미감을 주며 자연스러운 느낌을 표현한다. 그래서 디자이너는 디자인의 목적과 내용에 따라 시각적 요소의 크기, 색상, 간격, 비율을 조정하여 비대칭의 균형을 맞춘다.

Asymmetry Balance

in design refers to visual elements, irregular patterns, or angles not symmetrically arranged within the design space (frame). Asymmetry balance can create a strong and unique vibe to a design because it does not create a regular pattern or harmonious design. Unlike the symmetrical design, it gives a unique sense of aesthetics and expresses a natural feeling. Therefore, designers balance the asymmetry by adjusting the size, color, spacing, and proportion of visual elements according to the purpose and content of the design.

예술과 우리의 생각을 바꿔 놓은 레오나르도 다빈치의 모나리자 이미지를 배경으로 두고 특강에서 다룰 여러 시각 전문 용어를 DNA 공식으로 표현하고 자유롭게 배치하여 동적인 시각적 표현을 전달하였다. 대칭적인 비대칭의 조합균형, 복잡성과 카오스의 시각적 구조를 갖고 있지만 모노톤과 서체의 정렬을 통해 시각적 구조의 질서를 구축하였다.

With the image of Leonardo da Vinci's Mona Lisa, which changed our thoughts about art, as the background, various visual technical terms covered in the special lecture were expressed in DNA formulas and freely arranged to deliver dynamic visual expression. Although it has a symmetrical asymmetry combination of balance, complexity, and visual structure of chaos, the order of the visual structure is established through the alignment of monotone and typeface.

최알버트의 시각적 문해력 세미나 포스터 (로스엔젤레스, 1998) 미국 국회도서관 영구보존작품

Visual Literacy Seminar Poster (Los Angeles, 1998) by Albert Choi
Permanent collection of the Library of Congress, USA

Visual Interaction: Visual Organization
Visual Simplicity and Visual Complexity

시각적 단순성이란 메시지가 모호하지 않고 쉽게 이해할 수 있도록 구조화된 간결하고 단순한 형태를 의미한다. 시각적 요소는 불필요한 요소 없이 정확하고 간결하게 전달되어 사용자가 정보를 이해하고 집중할 수 있도록 도와주는데 웹 디자인에서 불필요한 요소를 제거하여 사용자가 원하는 정보를 쉽게 찾을 수 있다. 시각적 단순성을 위해 디자인 요소의 배치, 색상, 글꼴, 아이콘, 이미지를 신중하게 선택하고 중요한 정보를 강조 표시하여 눈에 띄게 표시한다. 이러한 맥락에서 단순화는 사용되는 시각적 요소의 수를 줄임으로써 양식의 시각적 요소 간의 관계를 강화한다. 결과적으로 형태는 시각적으로 단순화되고 개념적으로 복잡하고 풍부해질 수 있다. 그러므로 단순함을 단순한 단순함으로 해석해서는 안 되는 것이다.

Visual Simplicity means a concise and simple structure structured so messages are not ambiguous and can be easily understood. Visual elements are delivered accurately and concisely without unnecessary elements to help users understand and focus on information. Users can easily find the information they want by removing unnecessary elements from the web design. Placement, colors, fonts, icons, and images of design elements are carefully chosen for visual simplicity, and essential information is highlighted and displayed prominently. In this context, simplification strengthens the relationship between the visual elements of a style by reducing the number of visual elements used. As a result, forms can be visually simplified, conceptually complex, and rich. Therefore, simplicity should not be interpreted as mere simplicity.

단순성 Simplicity

복잡성 Complexity

질서 Order

카오스 Chaos

단순성 Simplicity

복잡성 Complexity

질서 Order

카오스 Chaos

시각적 상호작용: 시각적 구조
시각적 단순성과 시각적 복잡성

시각적 복잡성은 다양한 시각적 요소의 복잡한 사용이 디자인을 복잡하게 만든다는 것을 의미한다. 시각적 복잡성을 구현하기 위해서는 여러 시각적 요소를 결합하고 복잡한 정보를 효과적으로 표현하는 것이 필요하다. 디자인 요소가 복잡하게 결합되면 사용자는 디자인에 전달된 의도를 빠르게 파악하지 못할 수 있으므로 적절한 가이드라인에 따라 구현해야 한다. 복잡한 형태가 반드시 혼동을 일으키려는 의도적인 노력은 아니다. 중요한 것은 시각적 복잡성이 아이디어의 풍부함과 미묘함을 드러낼 수 있다는 것이다.

Visual Complexity means the complex use of various visual elements complicates the design. Combining several visual elements and effectively expressing complex information is necessary to realize visual complexity. If design elements are complexly combined, users may not quickly grasp the intent conveyed in the design, so they must be implemented according to appropriate guidelines. A complex form is not necessarily a deliberate effort to create confusion. Importantly, visual complexity can reveal the richness and subtlety of an idea.

단순성 Simplicity

복잡성 Complexity

질서 Order

카오스 Chaos

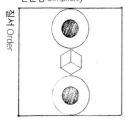
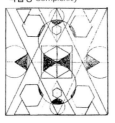

단순성 Simplicity

복잡성 Complexity

질서 Order

카오스 Chaos

Visual Interaction: Visual Organization
Visual Order and Visual Chaos

시각적 질서란 시각적 요소가 시각적으로 배열된 방식에 따라 사용자가 정보를 인지하고 이해하는 순서를 말한다. 질서 구조는 고대 문명에서 현재에 이르기까지 오랫동안 인간의 관심사였다. 일반적으로 디자인은 질서를 유지하거나 추구하는 활동이다. 질서 없는 디자인은 존재하지 않는다. 그리고 대부분의 디자인에서 사람들의 시각적 요구는 본질적으로 혼란스러운 구조가 아닌 시각적으로 의미 있는 구조로 충족된다. 또한 질서는 우리 삶의 공통된 소망이자 목표이다. 결과적으로 우리는 일반적으로 일상 활동에서 임의성이 아닌 질서의 패턴을 보인다. 질서는 명확성을 가져오고 목적을 더 잘 이해할 수 있게 해준다. 질서를 구현하기 위해서는 디자인 요소의 크기, 위치, 색상, 서체를 조정하여 사용자의 시선을 유도하고 정보가 전달되는 순서를 구성해야 한다.

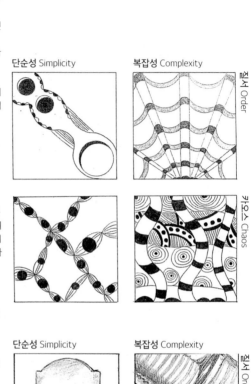

단순성 Simplicity　복잡성 Complexity

질서 Order

카오스 Chaos

Visual Order refers to how users perceive and understand information according to how visual elements are arranged. Order structures have long interested humans, from ancient civilizations to the present. In general, design is an activity that maintains or pursues order. Design without order does not exist. And in most designs, people's visual needs are met with visually meaningful structures rather than inherently chaotic structures. Also, the order is a common wish and goal in our lives. As a result, we generally exhibit patterns of order rather than randomness in our daily activities. Order brings clarity and enables a better understanding of purpose. To realize order, the design elements' size, position, color, and font must be adjusted to induce the user's gaze and configure the order in which information is transmitted.

단순성 Simplicity　복잡성 Complexity

질서 Order

카오스 Chaos

시각적 상호작용: 시각적 구조
시각적 질서와 시각적 카오스

시각적 카오스는 사용자가 디자인에 전달된 정보를 인식하기 어렵게 만드는 시각적 요소의 복잡한 조합이다. 디자이너는 메시지에 대한 적합성과 형식의 실용적인 해석을 위해 혼란스러운 구조를 지속적으로 평가해야 한다. 무질서하고 복잡한(완전히 혼돈스러운) 시각적 구조인 카오스 구조의 디자인은 질서 있는 구조와 의미를 전달하려는 의도가 있어야 한다. 무질서한 구조이기는 하지만 디자이너는 비슷한 가치를 가진 시각적 요소나 정렬된 선을 결합하여 질서정연한 무질서한 구조를 만들 수 있다.

Visual Chaos is a complex combination of visual elements that makes it difficult for users to perceive the information conveyed in the design. A designer should constantly evaluate chaotic structures for their suitability to the message and pragmatic interpretation of the form. The design of a chaotic structure, which is a disordered and complex (completely chaotic) visual structure, must have an orderly structure and the intention to convey meaning. Although it is chaotic, designers can create an orderly structure by combining visual elements with similar values or aligned lines.

단순성 Simplicity

복잡성 Complexity

질서 Order

카오스 Chaos

단순성 Simplicity

복잡성 Complexity

질서 Order

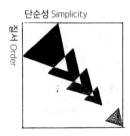

카오스 Chaos

Visual Interaction: Directing Understanding
Focal Points and Visual Direction

Focal Point

The focal point is an essential element of the layout and, as a dominant area, induces the viewer to focus on a particular part of the layout and stimulates them to look at other parts.

• **Main Focal Point**: As the part with the highest concentration in the layout, it plays a role in inducing the settlement of the eye. There can be only one primary focus within a layout.

• **Supportive Focal Points**: These have lower value points than the Primary Focal Points in layout and support the Primary Focal Points. Multiple supporting focal points are possible in one layout, which looks complicated or unorganized depending on the connection of supporting focal points.

Visual movement is called saccade and is the process by which the eye moves from one exciting part of a design to another. A 2-degree movement takes about 25 msec, a 5-degree movement takes about 35 msec, and a 10-degree movement takes about 45 msec. The eye sees design in a time that humans cannot capture. The direction of understanding is to judge the value and change of visual elements through visual movement.

Yarbus, who played a pioneering role in eye tracking, showed the following results in various experiments. 'Aesthetic analysis of the human eye spends much time first scouting the entire layout and then scrutinizing the visual parts of interest.' Interpreting this as a design, the "fun visual part" can be the focal point and emphasis. And experiments show that the more the eye sees, the more it remembers.

Visual direction

Visual direction refers to how we connect focus and consciously determine visual movement. Visual direction is a way to connect visual elements in a layout that can be the primary and supporting focal points. The basic visual direction is from top to bottom, left to right, large to small visual elements, or dark to light colors.

한국관광공사 한류 잡지 표지 디자인(2007), 최알버트

Korea Tourism Organization Hallyu Magazine Cover Design (2007), Albert Choi

시각적 상호작용: 이해의 방향
초점과 시각 방향

시각 운동은 단속적 운동이라고 하며, 눈이 디자인의 한 흥미로운 부분에서 다른 부분으로 이동하는 과정이다. 2도 이동은 약 25msec, 5도 이동은 약 35msec, 10도 이동은 약 45msec가 걸린다. 이렇게 인간이 포착할 수 없는 시간 속에서 눈은 디자인을 본다. 이해의 방향은 시각적 움직임을 통해 시각적 요소의 가치와 변화를 판단하는 것이다.

눈동자 추적의 선구자 역할을 한 야버스는 다양한 실험에서 다음과 같은 결과를 보여주었다. '인간의 눈에 대한 미적 분석은 먼저 전체 레이아웃을 정찰한 다음, 관심 있는 시각적 부분을 면밀히 조사하는 데 많은 시간을 소비한다.' 이것을 디자인으로 해석하면 "재미있는 시각적인 부분" 이 초점이자 강조가 될 수 있다. 그리고 실험에 따르면 눈이 더 많이 볼수록 더 많이 기억한다고 되어 있다.

초점

초점은 레이아웃의 중요한 요소이며 지배적인 영역으로서 보는 사람으로 하여금 레이아웃의 어느 부분을 집중하게 유도하고 다른 부분을 보도록 자극한다.

- **주요 초점**: 레이아웃에서 가장 집중도가 높은 부분으로써 시각의 정착을 유도하는 역할을 한다. 한 레이아웃 안에 단 개의 주요 초점만 가능하다.

- **지원 초점**: 레이아웃에 있어 주요 초점보다 낮은 가치의 집중을 갖고 있으며 주요 초점을 보조한다. 한 레이아웃 안에 여러 개의 지원 초점이 가능하고 지원 초점의 연결에 따라 레이아웃이 복잡하거나 정리되어 보인다.

시각 방향

시각 방향은 초점을 연결하고 의식적으로 시각적 움직임을 결정하는 방법을 말한다. 시각 방향은 기본 및 지원 초점이 될 수 있는 레이아웃의 시각적 요소를 연결하는 방법이다. 기본 시각 방향은 위에서 아래로, 왼쪽에서 오른쪽으로, 큰 시각 요소에서 작은 시각 요소로, 어두운 색에서 밝은 색으로 움직인다.

주요 초점인 인물의 얼굴에서 지원 초점(원)으로 시각 방향(선)이 표지의 상단과 하단으로 움직이고 있다. 시각 위계를 시각 방향에 따라 구분되고 있고 메시지에 대한 관심을 높여 주었다.

The visual direction (lines) moves from the main focal point, the person's face, to the supporting focal points (circles), to the top and bottom of the cover. The visual hierarchy is divided according to the visual direction, and it has increased interest in the message.

Visual Attention

Visual attention, focusing on specific parts of a layout while filtering out inappropriate or distracting information, is a fundamental component of visual perception and an essential visual component for decision-making. Therefore, designers need to capture and focus their message by reinforcing the meaning of visual elements, using visual attention to catch the eye and convey information.

Visual Hierarchy

The visual hierarchy is an interactive element that conveys information by moving a person's attention from the most important to the least essential elements of a layout. To create an efficient visual hierarchy, designers must study the relationship between visual elements in a layout, the harmony and contrast of size, color, contrast, and position. The harmony of visual elements makes the layout one, and the contrast of visual elements emphasizes the desired part.

• The selection and arrangement of visual elements can lead the eye in one direction or another.

• Design compositions can be made more active and attractive.

• Helps identify visual elements within a layout.

• Visual hierarchy is easier to understand when some visual elements are displayed on top of others.

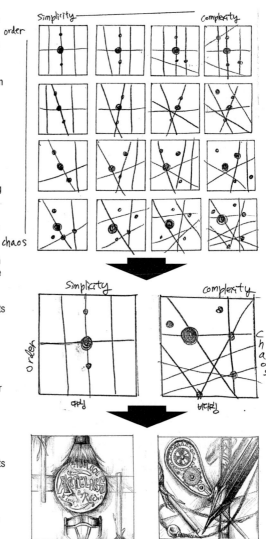

시각적 상호작용: 이해의 방향
시각 주의와 시각 위계

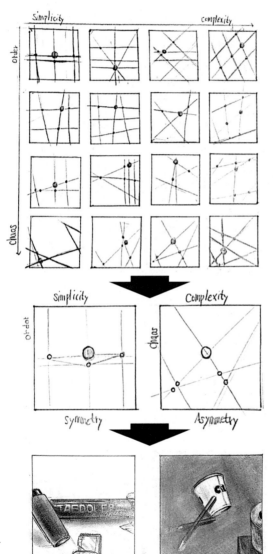

시각 주의

레이아웃에서 부적절하거나 주의를 산만하게 하는 정보를 걸러내면서 특정 부분에 초점을 맞추는 시각 주의는 시각적 인식의 기본 구성 요소이며 의사 결정을 위한 필수 시각적 구성 요소이다. 따라서 디자이너는 시선을 사로잡고 정보를 전달하기 위해 시각 주의를 사용하여 시각적 요소의 의미를 강화함으로써 메시지를 포착하게 하고 집중하게 해야 한다.

시각 위계

시각 위계는 레이아웃의 가장 중요한 요소에서 가장 중요하지 않은 요소로 사람의 주의를 이동하여 정보를 전달하는 상호작용 요소이다. 효율적인 시각 계층 구조를 만들기 위해 디자이너는 레이아웃에서 시각적 요소 간의 관계, 크기, 색상, 대비, 위치에 대한 조화 및 대비를 연구해야 한다. 시각적 요소의 조화는 레이아웃을 하나로 만들고 시각적 요소의 대비는 원하는 부분을 강조한다.

• 시각적 요소의 선택과 배열은 시선을 한 방향 또는 다른 방향으로 이끌 수 있다.

• 디자인 구성을 보다 활동적이고 매력적으로 만들 수 있다.

• 레이아웃 내의 시각적 요소를 식별하는 데 도움이 된다.

• 일부 시각적 요소가 다른 요소 위에 표시될 때 시각적 위계 구조를 이해하기 쉽다.

Contrast and rhythm create interest, balance, and harmony in a layout.

Contrast

Contrast distinguishes visual elements or visual characteristics such as shape, size, direction, color, etc., and gives physical interaction to create visual attention and visual hierarchy.

• Indicates the difference between visual elements and the degree of conflict or inconsistency

• Created through opposing visual characteristics such as shape, size, orientation, and color

• The interaction between contrasting visual elements and visual properties is similar to that of the physical domain (gravity).

Rhythm

Rhythm creates visual interest, balance, and harmony in a layout by creating repetitions and patterns of visual elements and characteristics to show a composition's visual movement and flow.

• Moving from one design construct area or visual element to another

• It results from visual hierarchy, contrast, and structure, including timing and spacing.

시각적 상호작용: 이해의 방향
대비와 리듬

대비와 리듬은 레이아웃에서 흥미, 균형, 조화를 만든다.

대비

대비는 모양, 크기, 방향, 색상 등의 시각적 요소나 시각적 특성을 구별하여 물리적인 상호작용을 주어 시각 주의와 시각 계층 구조를 만든다.

• 시각적 요소 간의 차이와 갈등 또는 불일치의 정도를 나타낸다.

• 모양, 크기, 방향, 색상과 같은 반대되는 시각적 특성을 통해 만든다.

• 대비되는 시각적 요소들 및 시각적 특성들 사이의 상호 작용은 물리적 영역(중력)의 상호 작용과 유사하다.

리듬

리듬은 구성의 시각적 움직임과 흐름을 보여주기 위해 시각적 요소와 시각적 특성의 반복과 패턴을 만들어 레이아웃에 시각적 흥미, 균형 및 조화를 만든다.

• 한 디자인 구성 영역 또는 시각적 요소에서 다른 곳으로 이동하는 것이다.

• 시각 계층, 대비, 시각적 구조의 결과이며 타이밍 및 간격이 포함된다.

Learning Exercise 6
Make References for Gestalt

학습과제 6
게슈탈트 자료 구축하기

pp. 184-185

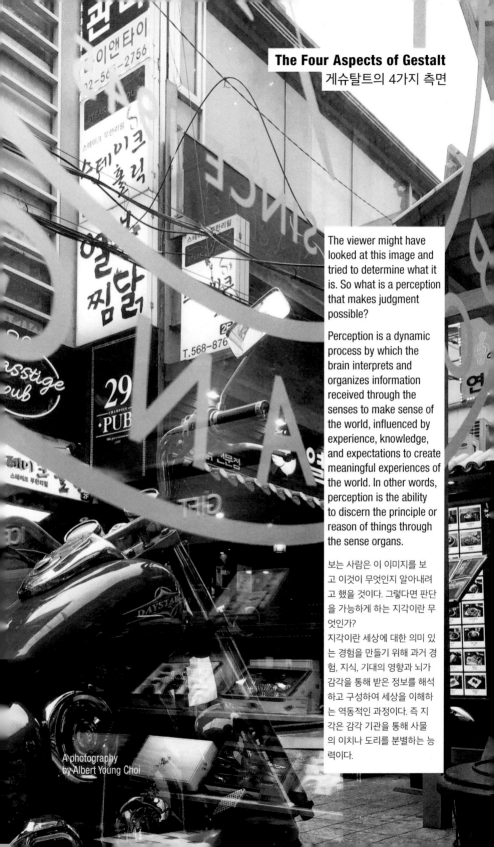

The Four Aspects of Gestalt
게슈탈트의 4가지 측면

The viewer might have looked at this image and tried to determine what it is. So what is a perception that makes judgment possible?

Perception is a dynamic process by which the brain interprets and organizes information received through the senses to make sense of the world, influenced by experience, knowledge, and expectations to create meaningful experiences of the world. In other words, perception is the ability to discern the principle or reason of things through the sense organs.

보는 사람은 이 이미지를 보고 이것이 무엇인지 알아내려고 했을 것이다. 그렇다면 판단을 가능하게 하는 지각이란 무엇인가?
지각이란 세상에 대한 의미 있는 경험을 만들기 위해 과거 경험, 지식, 기대의 영향과 뇌가 감각을 통해 받은 정보를 해석하고 구성하여 세상을 이해하는 역동적인 과정이다. 즉 지각은 감각 기관을 통해 사물의 이치나 도리를 분별하는 능력이다.

A photography
by Albert Young Choi

Visual Perception

The cognitive process of visual information

After experiencing new visual information, the observer begins to classify and judge further visual information by associating it with previously experienced or learned characteristics. The interpretation becomes apparent when the observer finds a connection between their rich experience and the newly acquired visual information. The understanding becomes unclear when the observer cannot connect their limited experience with the newly acquired visual information. When we experience unfamiliar visual information, we will spend time observing and remembering it to understand it.

Visual perception is the ability to process and understand visual forms and elements around us through sight. The eye perceives visual cues such as color, shape, texture, and motion, which are processed by specialized cells in the eye and transmitted to the brain for further processing and interpretation. Based on that knowledge, create a coherent and meaningful visual experience. In repeated cognitive processes, visual perception affects how the brain processes and interprets visual information. Therefore, a designer must experience various visual perceptions and use the knowledge from experience in design.

Characteristics of Visual Perception

•Visual perception is a function performed by our eyes and brain.

•Interpretation of visual information depends on experience.

•When perceiving and interpreting images or shapes, the brain relies on memories of past experiences.

•Even if the same visual information is delivered, different perceptions or conclusions may appear depending on individual conditions.

•Even if the same visual information is transmitted, different perceptions or conclusions may appear depending on the learning experience at the time of perception.

빨강 점과 파랑색의 직사각형 안에 있는 녹색 물체를 보고 우리는 물고기라고 인식한다. 우리 뇌는 기억하고 있는 물고기에 대한 시각적 정보를 그림과 비교하여 녹색 물체를 물고기라고 해석한다. 물고기는 그림이기에 색상은 그림의 상징적인 요소로 해석한다.

Looking at the red dot and the green object inside the blue rectangle, we recognize it as a fish. Our brain interprets the green object as a fish by comparing the visual information about the fish it remembers with the picture. Since the fish is a painting, colors are interpreted as a symbolic element of the painting.

A poster by John Drew

시지각

시지각이란 우리 주변의 시각적 형태와 요소를 시각을 통해 처리하고 이해하는 능력이다. 눈은 색상, 모양, 질감, 움직임과 같은 시각적 신호를 인식하며 이는 눈의 특수 세포에서 처리되고 추가 처리 및 해석을 위해 뇌로 전송되며 지식을 기반으로 일관되고 의미 있는 시각적 경험을 생성한다. 반복되는 인지 과정에서 시각적 인식은 뇌가 시각 정보를 처리하고 해석하는 방식에 영향을 미친다. 따라서 디자이너는 다양한 시지각을 경험해야 하고 그 경험에 의한 지식을 디자인에 활용해야 한다.

시각 정보의 인지 과정

새로운 시각 정보를 경험한 후 관찰자는 이전에 경험했거나 학습한 특성과 연관시켜 추가 시각 정보를 분류하고 판단하기 시작한다. 해석은 관찰자가 풍부한 경험과 새로 획득한 시각적 정보 사이의 연결을 발견할 때 분명해진다. 관찰자가 제한된 경험을 새로 획득한 시각 정보와 연결할 수 없을 때는 이해가 불분명해진다. 우리는 생소한 시각적 정보를 경험할 때 그것을 이해하기 위해 그것을 관찰하고 기억하는 데 시간을 할애할 것이다.

시지각의 특성

- 시지각은 우리 눈과 뇌에 의해서 이루어지는 기능이다.
- 시각적 정보에 대한 해석은 경험에 의존한다.
- 이미지나 형태를 지각하고 해석할 때 두뇌는 과거에 경험했던 기억에 의존한다.
- 같은 시각 정보가 전달되더라도 개인적인 조건에 따라 서로 다른 지각이나 결론이 나타날 수 있다.
- 같은 시각 정보가 전달되더라도 지각할 당시의 학습 경험에 따라 서로 다른 지각이나 결론이 나타날 수 있다.

실제 물고기는 새로운 시각적 정보를 제공한다. 왼쪽 물고기 포스터와 같은 추상적인 이미지나 유사한 이미지를 해석하는데 풍부한 경험은 가장 중요한 조건이다.

Real fish provide new visual information. The most critical condition is abundant experience interpreting abstract images such as the fish poster on the left or similar images.

Gestalt, Organized Structure

• Emphasis on the aggregate rather than the sum of its parts

• A systematized whole of ordered and lawful parts

• Forms with high visual composition have good gestalt, while forms with weak visual composition have weak gestalt.

• There are four main aspects of Gestalt theory: proximity, similarity, continuity, and closure.

Gestalt, a critical psychological theory that improves visual perception, is a noun form of the German word 'gestalten' (a verb meaning to make, form, create, develop, organize, etc.) and means the whole, shape, or appearance. The basic premise of Gestalt is that visual structures are central to all mental activity and reflect brain function. In Gestalt, the whole is understood to be different from the sum of its parts. In other words, Gestalt is the core concept of Gestalt psychology: the whole is the sum of its parts.

The Gestalt movement began in Germany in the 1920s and was followed by intensive experimentation and development for about 25 years. Swiss psychologist Max Wertheimer started representative Gestalt psychology in Europe in the early 1900s, and human perception methods were analyzed and defined by Wolfgang Kohler and Kurt Koftka. Psychology and art have dealt with Gestalt theory as a significant concern, and it has now become a fundamental theory of art and design.

어떤 그룹이 강한 게슈탈트로 만들어졌을까? 왼쪽 그룹은 게슈탈트가 아니고, 오른쪽 그룹은 강한 게슈탈트이다.

Which group was created as a strong gestalt? The left group is not gestalt, the right group is strong gestalt.

인간 지각 이론: 게슈탈트 심리학

시지각을 향상시키는 중요한 심리학 이론인 게슈탈트 (Gestalt)는 독일어 'gestalten' (만들다, 형성하다, 창조하다, 발전시키다, 조직하다 등을 의미하는 동사)의 명사형으로 전체, 모양, 외형을 의미한다. 게슈탈트의 기본 전제는 시각적 구조가 모든 정신 활동의 중심이며 뇌 기능을 반영한다는 것이다. 게슈탈트에서는 전체가 부분의 합과 다르다고 이해된다. 즉, 게슈탈트는 '전체는 부분의 합'이라는 게슈탈트 심리학의 핵심 개념이다.

게슈탈트 운동은 1920년대 독일에서 시작되어 약 25년 동안 집중적인 실험과 발전이 이어졌다. 스위스 심리학자 Max Wertheimer는 1900년대 초 유럽에서 대표적인 게슈탈트 심리학을 시작했으며 인간의 지각 방법은 Wolfgang Kohler와 Kurt Koftka에 의해 분석되고 정의되었다. 심리학과 예술은 게슈탈트 이론을 주요 관심사로 다루었고 이제는 예술과 디자인의 근본적인 이론이 되었다.

게쉬탈트, 체제화된 구조

- 부분의 합보다 집합체를 강조하다.
- 질서를 가지고 법칙에 따르는 부분의 체계화된 전체이다.
- 시각적 구성이 높은 형태는 게스탈트가 좋은 반면, 시각적 구성이 약한 형태는 게스탈트가 약하다.
- 게슈탈트 이론에는 네 가지 주요 측면인 근접성, 유사성, 연속성, 폐쇄성이 있다.

명품 가구 브랜드 로고, 존 코이 & 최알버트영
Luxury Furniture Brand Logo by John Coy & Albert Young Choi

두 심벌 중 로고에 가장 적합한 심벌은 무엇일까? 위의 심벌은 게슈탈트가 아닌 일반적인 그림이기 때문에 로고로 적합하지 않으며, 시각적 반응과 흥미도가 낮다. 아래 심볼은 게슈탈트가 강하게 적용되어 시각적 반응과 흥미도가 높아 로고에 적합하다.

Which of the two symbols is most suitable for a logo? The symbol above is not suitable as a logo because it is a general picture, not a gestalt, and has low visual response and interest. The symbol below has strong gestalt applied and is suitable for a logo because of its high visual response and interest.

Gestalt Theory: Proximity

The closer visual elements are to each other, the more visually related they appear.

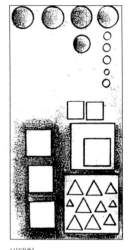

시각적 구성 Visual Composition	대칭 Symmetry	비대칭 Asymmetry
시각적 구조 Visual Organization	단순, 질서 Simplicity, Order	복잡, 질서 Complexity, Order

시각적 구성 Visual Composition	대칭 Symmetry	대칭 Symmetry
시각적 구조 Visual Organization	단순, 질서 Simplicity, Order	단순, 질서 Simplicity, Order

게슈탈트 이론: 근접성

시각적 요소들이 서로 가깝게 있을수록 시각적으로 관련성이 높아 보이는 상태

대칭
Symmetry

단순, 질서
Simplicity, Order

비대칭
Asymmetry

복잡, 질서
Complexity, Order

시각적 구성
Visual Composition

시각적 구조
Visual Organization

비대칭
Asymmetry

복잡, 질서
Complexity, Order

비대칭
Asymmetry

단순, 카오스
Simplicity, Chaos

시각적 구성
Visual Composition

시각적 구조
Visual Organization

Gestalt Theory: Similarity

A state in which visual elements' characteristics are similar and visually appear as the same group.

시각적 구성 Visual Composition	비대칭 Asymmetry	비대칭 Asymmetry
시각적 구조 Visual Organization	단순, 질서 Simplicity, Order	복잡, 카오스 Complexity, Chaos

시각적 구성 Visual Composition	비대칭 Asymmetry	대칭 Symmetry
시각적 구조 Visual Organization	복잡, 카오스 Complexity, Chaos	단순, 질서 Simplicity, Order

게슈탈트 이론: 유사성

시각적 요소들의 특성이 서로 비슷하여 시각적으로 같은 그룹으로 보이는 상태

비대칭
Asymmetry

단순, 질서
Simplicity, Order

비대칭
Asymmetry

복잡, 질서
Complexity, Order

시각적 구성
Visual Composition

시각적 구조
Visual Organization

비대칭
Asymmetry

복잡, 카오스
Complexity, Chaos

대칭
Symmetry

단순, 질서
Simplicity, Order

시각적 구성
Visual Composition

시각적 구조
Visual Organization

Gestalt Theory: Continuation

A state in which visual
elements are connected in the
direction of the moving eye,
making them visually more
relevant.

시각적 구성 Visual Composition	비대칭 Asymmetry	대칭 Symmetry
시각적 구조 Visual Organization	복잡, 질서 Complexity, Order	단순, 질서 Simplicity, Order

시각적 구성 Visual Composition	비대칭 Asymmetry	비대칭 Asymmetry
시각적 구조 Visual Organization	복잡, 질서 Complexity, Order	복잡, 질서 Complexity, Order

게슈탈트 이론: 연속성

시각적 요소들을 움직이는 시선의 방향으로 이어져 시각적으로 관련성이 높아 보이는 상태

비대칭
Asymmetry

비대칭
Asymmetry

시각적 구성
Visual Composition

단순, 카오스
Simplicity, Chaos

단순, 질서
Simplicity, Order

시각적 구조
Visual Organization

비대칭
Asymmetry

비대칭
Asymmetry

시각적 구성
Visual Composition

단순, 카오스
Simplicity, Chaos

복잡, 카오스
Complexity, Chaos

시각적 구조
Visual Organization

Gestalt Theory: Closure

A state in which an incomplete
shape with a discontinuous
outline is recognized as a
whole shape.

시각적 구성 Visual Composition	비대칭 Asymmetry	비대칭 Asymmetry
시각적 구조 Visual Organization	단순, 질서 Simplicity, Order	복잡, 카오스 Complexity, Chaos

시각적 구성 Visual Composition	대칭 Symmetry	대칭 Symmetry
시각적 구조 Visual Organization	단순, 질서 Simplicity, Order	복잡, 질서 Complexity, Order

게슈탈트 이론: 폐쇄성

윤곽이 불연속적인 불완전한 모양이 전체 모양으로 인식되는 상태

비대칭
Asymmetry

단순, 질서
Simplicity, Order

비대칭
Asymmetry

단순, 카오스
Simplicity, Chaos

시각적 구성
Visual Composition

시각적 구조
Visual Organization

대칭
Symmetry

단순, 질서
Simplicity, Order

비대칭
Asymmetry

복잡, 카오스
Complexity, Chaos

시각적 구성
Visual Composition

시각적 구조
Visual Organization

Design by Gestalt

Four main aspects:

P: Proximity
S: Similarity
C: Continuity
X: Closure

음악 이베트 포스터
Music Event Poster
by Albert Young Choi

게슈탈트에 의한 디자인

네 가지 주요 측면:

P: 근접성
S: 유사성
C: 연속성
X: 폐쇄성

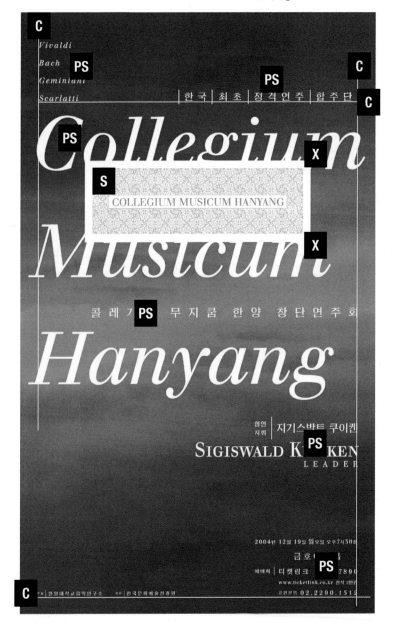

Learning Exercise 7
Make References for Figure-Ground
학습과제 7
전경과 배경 자료 구축하기

pp. 186-187

Figure-Ground Relationship
전경-배경 관계

Designers develop differentiated designs by experimenting with images and typography as communication tools. Designer Albert Young Choi presented differentiated typography using experimental Hangeul-Gak with images that implement the figure-ground relationships, which are stable, reversible, and ambiguous. The word 'peace' is typographically placed in the figure-ground relationships, reminiscent of the visual harmony of the word 'peace.'

디자이너는 커뮤니케이션 도구로 이미지와 타이포그래피를 실험하여 차별화된 디자인을 개발한다. 디자이너 최알버트영은 안정적, 가역적, 모호한 전경과 배경 관계를 구현한 이미지로 실험적인 한글각을 활용한 차별화된 타이포그래피를 선보였다. 평화라는 단어가 전경과 배경에 타이포그래픽으로 배치되어 평화라는 단어의 시각적 조화를 연상시킨다.

Peace Poster
The Library of Congress, USA
by Albert Young Choi

Figure, Ground, and Frame

Gestalt psychology is known to distinguish objects from their background. Typically, the figure is perceived as the object of interest, while the ground is neutral or used as a supportive element. This relationship between foreground and background is a fundamental concept of visual perception. When the eyes see visual information, the brain separates and arranges an object that is the focus of interest and a background in which the object is prominent. For example, the brain designates the black text on the screen as the figure (foreground) and the white screen as the ground (background). Furthermore, visual frames are the boundaries and structures that interpret and define foreground and background relationships. A visual frame separates the visual focus from the background and environment to create a standard layout. Therefore, even if the visual composition has the exact relationship between the foreground and the background, the message delivery is different depending on the position and shape of the visual frame.

Which of the two pictures will show the face first? Designers use the foreground, background, and frame to focus attention. In the picture on the left, the frame and face are specified in black, so the face is highly likely to be visible. On the other hand, the picture on the right has no frame, so the black glass is likely seen first. However, both pictures will show two faces and a cup simultaneously.

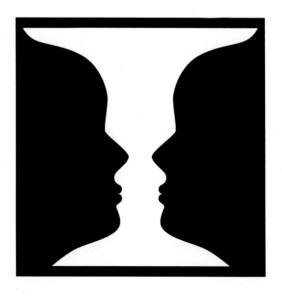

전경, 배경, 프레임

게슈탈트 심리학에서는 물체를 배경과 구별하는 것으로 알려져 있다. 일반적으로 전경은 관심 대상으로 인식되고 배경은 중립적이거나 보조 요소로 사용된다. 이러한 전경과 배경 사이의 관계는 시지각의 기본 개념이 된다. 즉, 눈이 시각 정보를 볼 때 뇌는 관심의 초점이 되는 대상과 그 대상이 두드러지는 배경을 분리 배열하여 인식하게 되는데 예를 들어, 뇌는 화면의 검은색 텍스트를 전경으로 지정하고 흰색 화면을 배경으로 지정한다. 또한 시각적 프레임은 전경과 배경의 관계를 해석하고 정의하는 경계이자 구조이다. 시각적 프레임은 시각적 초점을 배경 및 환경과 분리하여 표준 레이아웃을 만든다. 따라서 시각적 구성이 전경과 배경의 정확한 관계를 가진다고 하더라도 시각적 프레임의 위치와 형태에 따라 메시지 전달이 달라진다.

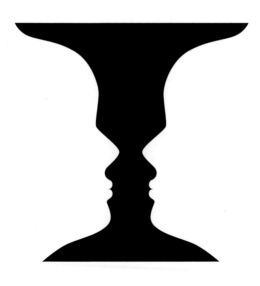

두 사진 중 얼굴이 먼저 보이는 그림은? 디자이너는 전경, 배경, 프레임을 사용하여 주의를 집중시킨다. 왼쪽 그림은 프레임과 얼굴이 검은색으로 지정되어 있어 얼굴이 보일 확률이 높다. 반면 오른쪽 그림은 프레임이 없어 검은색 컵이 먼저 보일 가능성이 높다. 그러나 두 그림 모두 얼굴과 컵을 동시에 보여준다.

It is clear what is foreground and what is background. One visual element usually dominates the visual composition.

안정적 전경-배경 관계

무엇이 전경이고 무엇이 배경인
지 명확하다. 하나의 시각적 요
소가 일반적으로 시각적 구성을
지배한다.

Reversible Figure-Ground Relationship

Both foreground and background attract visual attention equally. This relationship creates tension, and one overtakes the other, leading to a dynamic design.

리버시블 전경-배경 관계

전경과 배경 모두 시각적 관심을 동등하게 끌어들인다. 이 관계는 긴장을 만들고 하나는 다른 하나를 추월하여 역동적인 디자인으로 이어진다.

A visual element can appear in the foreground and background simultaneously. This relationship forms equally interesting shapes and allows viewers to find their entry point (selection) into the composition.

모호한 전경-배경 관계

시각적 요소는 전경과 배경에 동시에 나타날 수 있다. 이 관계는 똑같이 흥미로운 모양을 형성하고 보는 사람이 구성에 대한 진입점(선택)을 찾을 수 있도록 한다.

Learning Exercise 8
Make References for Prägnanz

학습과제 8
프래그나쯔 자료 구축하기

pp. 188-189

2 0 0 N

Designers design maps in a functional and simplified form. This map uses Fragnanz to guess the map and location of Korea and other countries worldwide. In addition, the design message is recognized through a huge map of Korea on the world map.

디자이너는 지도를 기능적이고 단순화된 형태로 디자인한다. 이 지도는 프래그난쯔를 사용하여 한국과 전 세계 다른 국가의 지도와 위치를 추측하게 한다. 또한 세계 지도에 한국의 거대한 지도를 통해 디자인 메시지를 인지하게 한다.

Soon Poster
The Library of Congress, USA
by Albert Young Choi

Prägnanz

Because the human brain instinctively wants safety, it prefers simple, straightforward, and orderly things. Also, by nature, the human brain cannot process and remember large amounts of visual information. When the human eye sees a complex shape, it is possible to reduce the amount of visual information processing required for the viewer's visual perception and increase the efficiency of visual recognition by simplifying and arranging a unified shape by removing unnecessary details. The principle that explains this brain function is Fragranz's law. Fragnandz's law, which means "good foreground" or "trifle" in German, is a principle of visual perception that allows the human brain to process complex, irregular, or ambiguous visual information most simply and accurately. In other words, Fragranz's law, defined as "simple, powerful, and meaningful expression" and called "the law of simplicity," divides perceptual space into more easily graspable parts. Therefore, designers use Fragranz's Law to create logos, icons, and visual elements that are simple and memorable.

오른쪽 그림은 무엇일까?

What is the picture on the right?

인간의 뇌는 본능적으로 안전을 원하기 때문에 단순하고 직설적이며 질서정연한 것을 선호한다. 또한 본질적으로 인간의 두뇌는 많은 양의 시각 정보를 처리하고 기억할 수 없다. 인간의 눈이 복잡한 형상을 볼 때 불필요한 디테일을 제거하여 통일된 형상을 단순화하고 정리함으로써 보는 사람의 시각 지각에 필요한 시각 정보 처리량을 줄이고 시각 인식의 효율성을 높일 수 있다. 이 뇌의 기능을 설명하는 원리가 프라그란츠의 법칙이다. 독일어로 '좋은 전경' 또는 '사소한 것'을 의미하는 프래그난츠의 법칙은 인간의 뇌가 복잡하고 불규칙하거나 모호한 시각 정보를 가장 간단하고 정확하게 처리할 수 있게 해주는 시각 지각의 원리이다. 즉, '단순하고 강력하며 의미 있는 표현'으로 정의되고 '단순의 법칙'이라고 불리는 프래그난츠의 법칙은 지각 공간을 더 쉽게 파악할 수 있는 부분으로 나눈다. 따라서 디자이너는 프래그난츠의 법칙을 사용하여 간단하고 기억하기 쉬운 로고, 아이콘 및 시각적 요소를 만든다.

우리의 뇌는 얼굴의 특징을 기억하기 때문에 우리의 뇌는 왼쪽 사진을 보고 낯선 이미지로 인식하고 오른쪽 사진의 픽셀을 보고 얼굴로 인식한다.

Since our brain remembers the features of a face, our brain looks at the picture on the left, recognizes it as an unfamiliar image, and looks at the pixels in the picture on the right, recognizing it as a face.

Features of Fragnanz

• Fragnanz is the rule of decomposing the perceptual space to divide the image so that it can be grasped more easily.

• Our brain prefers things that are simple, clear, and orderly. Instinctively, these things feel safer.

• Our brain tries to minimize the time it takes to process and present information.

• When looking at complex shapes in a design, the eye simplifies them by removing unnecessary details and trans-forming them into a single unified shape.

디자이너: 토드 갤로포
Meat and Potatoes, Inc.

의뢰인: 케이티 페리
패션 브랜드

디자인 컨셉: 호루스의 눈

디자인 목표:
• KP를 대표하면서 호루스의 눈의 정수를 아이콘에 담았다.
• 신발 및 의류의 브랜드 로고로 사용할 수 있는 아이콘 및 유형을 만든다.

Designer: Todd Gallopo
Meat and Potatoes, Inc.

Client: Katy Perry
Fashion brand

Design Concept: Eye of Horus

Design Objectives:
• Capture the essence of the Eye of Horus in the icon while representing KP.
• Create an icon and type treatment that can live as a brand logo for footwear and apparel.

• 프래그난쯔는 지각 공간을 분해하여 이미지를 보다 쉽게 파악할 수 있도록 나누는 법칙이다.

• 우리의 뇌는 단순하고 명료하며 정돈된 것을 선호한다. 본능적으로 이러한 것들은 더 안전하다고 느낀다.

• 우리의 뇌는 정보를 처리하고 제시하는 데 소요되는 시간을 최소화하려고 한다.

• 디자인에서 복잡한 모양을 볼 때 눈은 불필요한 디테일을 제거하고 하나의 통일된 모양으로 변형하여 단순화한다.

ASD RUGBY NORDMILANO

LUPi

METROPOLITANI

디자이너: 수잔나 발레보나
ESSEBLU

의뢰인: 루피 메트로폴리타니
지역 스포츠 브랜드

디자인 컨셉: 팀워크의 상징인 늑대

디자인 목표:
• 사용하기 쉬운 간단한 표시
• 권위와 존중

Designer: Susanna Vallebona
ESSEBLU

Client: LUPI METROPOLITANI
Regional sport brand

Design Concept: The wolf as symbol of teamwork

Design Objectives:
• A simple sign easy to use
• Authority and respect

Pictogram/Pictograph

Pictogram/Pictograph is a language system (not a character system) that conveys meaning (-gram) of things, facilities, actions, etc. through simple pictures (Picto-).

Left page: Sports pictograms

Right page: Domestic landmarks pictograms

픽토그램/픽토그래프

픽토그램/픽토그래프는 단순한 그림(Picto-)을 통해 사물, 시설, 행위 등의 의미를 전달하는 (-gram) 언어체계 (문자체계가 아님)를 말한다.

왼쪽 페이지: 스포츠 픽토그램

오른쪽 페이지: 국내 명소 픽토그램

Learning Exercise 9
Make References for Color Notation

학습과제 9
색상 표기법 자료 구축하기

pp. 190-191

Learning Exercise 10
Make References for Color Verification

학습과제 10
Color Verification 자료 구축하기

pp. 192-193

Color Structure
컬러 구조

This greeting card was designed for the Korea Tourism Organization in 2009. If the previous design showed Korea's classic image and typographic design, this design has introduced Korea's modern image to the world for the first time. The balance of simplified typography and emotional typefaces (AC Young), the harmony of energetic colors, and chaos and order emphasizing simplicity conveyed a stable and clean layout style by giving a sense of activity to the blank space. In addition, special printing techniques were studied to emphasize the design concept further.

이 연하장은 2009년 한국관광공사를 위해 디자인되었다. 기존 디자인이 한국의 고전적인 이미지와 타이포그래피 디자인을 보여주었다면 이번 디자인은 한국의 모던한 이미지를 처음으로 세계에 알리도록 디자인 되었다. 단순화된 타이포그래피와 감성적인 서체(AC Young)의 균형, 에너지가 넘치는 색의 조화, 단순함을 강조한 카오스와 질서는 여백에 활동감을 주어 안정적이고 깔끔한 레이아웃 스타일을 표현했다. 또한 디자인 콘셉트를 더욱 강조하기 위해 특수 인쇄 기법을 연구하였다.

Holiday Cards
by Albert Young Choi

Designer's attitude toward colors

- Because color influences mood and behavior, designers can use color to change how people perceive a product or company, evoke mood, and convey symbolism.

- Scientists have found that the moods that colors present can positively affect human associations and behaviors.

- Scientists suggest that adding color to the environment can improve problem-solving skills. Color's ability to enhance productivity and mood is the reason for the bold use of color in the décor of many design offices.

Scientists and artists have been studying the effects of color and the relationship between different colors for centuries. As a result, various theories, rules, and ideas have been developed to explain how colors are perceived and can be applied to art, science, and design. Color is the most complex and influential element in the visual language, serving as an exclamation point, balancing composition, and implicating and conveying meaning. Colors can be combined infinitely to form visual compositions that express various human moods and emotions.

Designers do not need to understand and use all the principles. However, by understanding the essential relationships between colors and color combinations and applying general principles and rules, designers can easily create visually appealing designs, make better decisions quickly, and communicate messages effectively. In other words, designers study the physical characteristics of light and color, human response to color, and historical symbolism to determine the color needed for design. A knowledge of color theory gives designers the skills to mix and change basic colors. However, intuitive and subjective feelings can influence the artistic and inspirational use of color. Therefore, color is one of the most powerful tools designers need to communicate their message.

For thousands of years, humans have attached meaning and symbolism to colors by connecting the colors observed in the surrounding natural environment with everyday experiences.

색상에 대한 디자이너의 태도

과학자와 예술가들은 수세기 동안 색의 영향과 서로 다른 색 사이의 관계를 연구해 왔다. 그 결과 색상이 어떻게 인식되고 예술, 과학, 디자인에 적용될 수 있는지 설명하기 위해 다양한 이론, 규칙 및 아이디어가 개발되었다. 색상은 시각적 언어에서 가장 복잡하고 영향력 있는 요소로 느낌표, 구도의 균형, 의미를 함축하고 전달하는 역할을 한다. 색상은 무한히 조합되어 다양한 인간의 기분과 감정을 표현하는 시각적 구성을 형성할 수 있다.

디자이너는 모든 원칙을 이해하고 사용할 필요가 없다. 그러나 색상과 색상 조합 사이의 필수 관계를 이해하고 일반 원칙과 규칙을 적용함으로써 디자이너는 시각적으로 매력적인 디자인을 쉽게 만들고 더 나은 결정을 신속하게 내리며 메시지를 효과적으로 전달할 수 있다. 즉, 디자이너는 디자인에 필요한 색상을 결정하기 위해 빛과 색상의 물리적 특성, 색상에 대한 인간의 반응, 역사적 상징성을 연구한다. 색상 이론에 대한 지식은 디자이너에게 기본 색상을 혼합하고 변경하는 기술을 제공한다. 그러나 직관적이고 주관적인 느낌은 예술적이고 영감을 주는 색상 사용에 영향을 미칠 수 있다. 따라서 색상은 디자이너가 메시지를 전달하는 데 필요한 가장 강력한 도구 중 하나이다.

- 색상은 분위기와 행동에 영향을 미치기 때문에 디자이너는 색상을 사용하여 사람들이 제품이나 회사를 인식하는 방식을 바꾸고 분위기를 불러일으키고 상징성을 전달할 수 있다.

- 과학자들은 색상이 제시하는 분위기는 인간의 연상과 행동에 긍정적인 영향을 미칠 수 있음을 발견했다.

- 과학자들은 환경에 색을 추가하면 문제 해결 능력을 향상시킬 수 있다고 제안한다. 생산성과 분위기를 향상시키는 색상의 능력은 많은 디자인 사무실의 실내 장식에 색상을 대담하게 사용하는 이유이기도 한 것이다.

수만 년 동안 인간은 주변의 자연 환경에서 관찰되는 색을 일상의 경험과 연결시켜 색에 의미와 상징성을 부여해 왔다.

Function of color

Aesthetical Association
Color dramatically enhances the visual appeal of objects, designs, and environments. Color can evoke emotion, set mood, and add beauty and harmony to visual compositions.

Communicational Association
Color conveys meaning, information, and messages. Color can distinguish, classify, and identify objects, symbols, and signage.

Hierarchical Association
Color can establish a hierarchy of importance or emphasis within a design.

Branding Association
Brand colors give people the associations or reactions to a product, brand, or service to create visual consistency and convey their desired values, personality, and positioning.

Cultural Association
Colors can carry cultural, social, and symbolic meanings that vary across different societies and contexts.

Psychological Association
Colors can evoke emotional and psychological responses. Psychological associations with colors can influence mood, perception, and behavior.

Functional Association
In various fields, color can differentiate and identify objects or elements based on their functionality or characteristics.

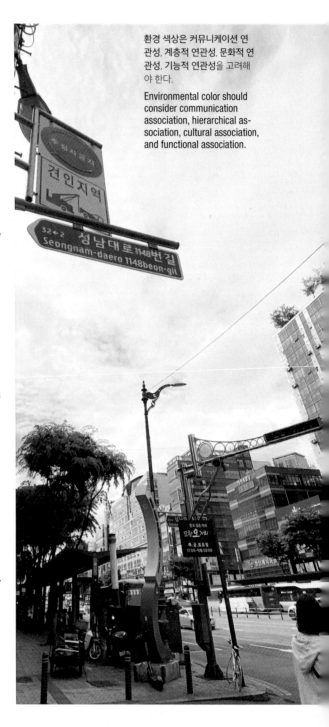

환경 색상은 커뮤니케이션 연관성, 계층적 연관성, 문화적 연관성, 기능적 연관성을 고려해야 한다.

Environmental color should consider communication association, hierarchical association, cultural association, and functional association.

색채의 기능

브랜드 색상은 모든 연관성을 고려해야 한다.

Brand colors should consider all associations.

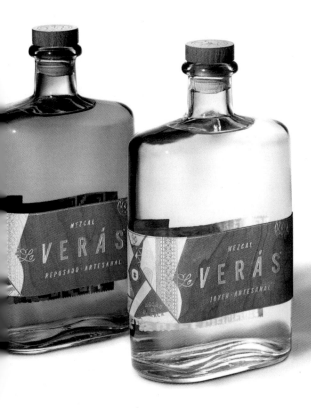

심미적 연관성: 색상은 물체, 디자인, 환경의 시각적 매력을 향상시킨다. 색상은 감정을 불러일으키고 분위기를 조성하며 시각적 구성에 아름다움과 조화를 더할 수 있다.

커뮤니케이션 연관성: 색상은 의미, 정보, 메시지를 전달한다. 색상은 물체, 기호, 간판을 구별, 분류, 식별할 수 있다.

계층적 연관성: 색상은 디자인 내에서 중요도 또는 강조의 계층을 설정할 수 있다.

브랜딩 연관성: 브랜드 컬러는 사람들에게 제품, 브랜드, 서비스에 대한 연상 및 반응을 제공하여 시각적 일관성을 만들고 원하는 가치, 개성, 포지셔닝을 전달할 수 있다.

문화적 연관성: 색상은 다양한 사회와 맥락에 따라 달라지는 문화적, 사회적, 상징적 의미를 전달할 수 있다.

심리적 연관성: 색상은 정서적 및 심리적 반응을 불러일으킬 수 있다. 색상과의 심리적 연관성은 기분, 인식, 행동에 영향을 줄 수 있다.

기능적 연관성: 다양한 분야에서 색상은 기능이나 특성에 따라 사물이나 요소를 구별하고 식별할 수 있다.

Designer: Todd Gallopo
Meat and Potatoes, Inc.

Client: Tejano Imports
Spirits Brand

Design Objectives:
Honor the Mexican culture and origin of Oaxaca

디자이너: 토드 갤로포
Meat and Potatoes, Inc.

의뢰인: Tejano Imports
스피리츠 브랜드

디자인 목표:
멕시코 문화와 오악사카의 기원에 경의를 표합니다.

The physical properties of color

Subtractive Color (CMY) and Additive Color (RYB)

Designers in the print-based field study subtractive color (CMY) using pigments (paint) and surface materials. Designers in monitor-based fields such as stage lighting design, environment design, app design, website design, and virtual reality study additive color (RYB) using the characteristics of light and surface materials.

Around 1676, Sir Isaac Newton dispersed sunlight rays through a prism. The white light is distributed as a continuous band of colors ranging from red to orange, yellow, green, blue, and purple. He used a lens to collect these colored rays and, in turn, produce white light. Hence, each color can be precisely defined by its wavelength and frequency. All colors can be produced by mixing different amounts of these rays in light, and mixing all colors produces white light.

The color of an object is the result of light absorption and is known as Subtractive Color (CMY). We see colors because rod and cone cells, which are part of the optical system of the human eye, can distinguish these rays and their frequencies. Light waves are not colored, but the human eye and brain can determine each wavelength as a specific color. The specific color perceived by an observer is determined by how well a surface can reflect light and produce rays of varying lengths. Red has the longest wavelength, and violet has the shortest wavelength. White contains all colors, and black is produced by surfaces without color or cannot reflect visible light. For example, a red apple appears red because it absorbs all other light colors and reflects only red. When a surface entirely absorbs light, the result is black.

Additive Color (RYB)
가법 색상

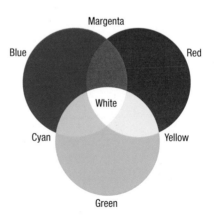

색채의 물리적인 특성

1676년경, 아이작 뉴턴은 프리즘을 통해 햇빛을 분산시켰다. 백색광은 빨강에서 주황, 노랑, 초록, 파랑, 자주색에 이르는 연속적인 색상 띠로 분포된다. 그는 렌즈를 사용하여 이러한 유색 광선을 수집하여 백색광을 생성했다. 따라서 각 색상은 파장과 주파수로 정확하게 정의할 수 있다. 모든 색상은 빛에서 이러한 광선을 서로 다른 양으로 혼합하여 생성할 수 있으며 모두 색상을 혼합하면 백색광이 생성된다.

물체의 색상은 빛의 흡수 결과이며 감법 색상으로 알려져 있다. 인간 눈의 광학 시스템의 일부인 막대와 원뿔 세포가 이러한 광선과 주파수를 구별할 수 있기 때문에 우리는 색을 볼 수 있다. 빛의 파동은 색상이 없지만 인간의 눈과 뇌는 각 파장을 특정 색상으로 결정할 수 있다. 관찰자가 인식하는 특정 색상은 표면이 빛을 얼마나 잘 반사하고 다양한 길이의 광선을 생성할 수 있는지에 따라 결정된다. 빨강은 파장이 가장 길고 보라색은 파장이 가장 짧다. 흰색은 모든 색상을 포함하고 검은색은 색상이 없거나 가시광선을 반사할 수 없는 표면에서 생성된다. 예를 들어, 빨간 사과는 다른 모든 빛을 흡수하고 빨강만 반사하기 때문에 빨간 사과로 보인다. 표면이 빛을 완전히 흡수하면 검정색으로 보인다.

감법 색상(CMY)과 가법 색상 (RYB)

인쇄 기반 분야의 디자이너는 안료(물감 재료)와 표면 재료를 사용하여 감법 색상(CMY)을 연구한다. 무대 조명 디자인, 환경 디자인, 앱 디자인, 웹사이트 디자인, 가상현실과 같은 모니터 기반 분야의 디자이너는 빛의 특성과 표면 재료를 사용하여 가법 색상(RYB)을 연구한다.

Subtractive Color (CMY)
감법 색

1. Hue is a specific name for a hue.

Hue is the exact form of color. Hues have names such as blue, red, green, yellow, purple, and orange and are classified into chromatic and achromatic colors. Colors with hue are called chromatic colors, and colors that do not have hue, such as white and black and all grays in between, are called achromatic colors.

2. Value is the relative lightness or darkness of a color.

Value is a method of lightening or darkening a hue by adding white or darkening by adding black. Value is essential for accentuating visual elements and establishing visual hierarchy within a layout by controlling hues' relative lightness or darkness. The more significant the difference in brightness between components, the greater the contrast with the background. Thus, value is one of the best ways to create contrast in design.

3. Chroma (Saturation) expresses the relative brightness of color, vivid or dull, desaturated.

- Colors with high saturation are more robust, vivid, and brighter.
- Dull colors are called desaturated colors.
- The saturation state of color depends on the surrounding color.
- Monotone is a change in saturation of a color.
- Monochromatic is a change in the brightness of a color.

Color comprises three visual properties: hue, value, and chroma (Saturation). Color theory, based on hue, value, and saturation properties, has intrigued artists throughout history. Designers and visual artists use a subtractive mixing system to create color models. This method is like placing paint or other pigments on a reflective surface.

Red	Orange	Yellow	Green	Blue	Violet	Violet Red
빨강	주황	노랑	초록	파랑	보라색	바이올렛-레드

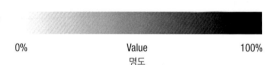

0% Value 100%
 명도

색채의 세 가지 시각적 속성

색채는 색상, 명도, 채도의 세 가지 시각적 속성으로 구성된다. 색상, 명도, 채도의 속성을 기반으로 하는 색상 이론은 역사 전반에 걸쳐 예술가들의 흥미를 끌었다. 디자이너와 예술가는 감산 혼합 시스템을 사용하여 색상 모델을 만든다. 이 방법은 페인트 또는 기타 안료를 반사 표면에 배치할 때와 유사하다.

1. 색상은 색채의 특정 이름이다.

색상은 색채의 정확한 형태이다. 색상은 파랑, 빨강, 초록, 노랑, 보라, 주황 등의 이름이 있으며 유채색과 무채색으로 분류된다. 색상이 있는 색을 유채색이라고 하고 흰색과 검은색과 그 사이의 모든 회색과 같이 색상이 없는 색을 무채색이라고 한다.

2. 명도는 색상의 상대적인 밝음 또는 어두움이다.

명도란 흰색을 더해 색상을 밝게 하거나 검은색을 더해 어둡게 하는 방법이다. 명도는 시각적 요소를 강조하고 색상의 상대적 명암을 제어하여 레이아웃 내에서 시각적 계층을 설정하는 데 필수적인 도구이다. 구성 요소 간의 밝기 차이가 클수록 배경과의 대비가 커진다. 따라서 명도는 디자인에서 대비를 만드는 가장 좋은 방법 중 하나이다.

3. 채도는 색상의 상대적인 밝기 또는 탁함을 표현한다.

- 채도가 높은 색채는 더 강하고, 더 선명하고, 더 밝다.
- 칙칙한 색채는 채도가 낮은 색상이라고 한다.
- 색상의 채도 상태는 주변 색상에 따라 달라진다.
- 모노톤은 원색의 채도 변화이다.
- 단채색은 원색의 명도 변화이다.

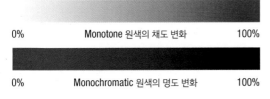

| 0% | Monotone 원색의 채도 변화 | 100% |
| 0% | Monochromatic 원색의 명도 변화 | 100% |

| 0% | Monotone 원색의 채도 변화 | 100% |
| 0% | Monochromatic 원색의 명도 변화 | 100% |

| 0% | Monotone 원색의 채도 변화 | 100% |
| 0% | Monochromatic 원색의 명도 변화 | 100% |

Color Wheel Models

Basic color wheel

A basic color wheel diagram is a great reference tool to see the relationship between colors when designing.

1. Primary hues are pure hues that include red, yellow, and blue and are unrelated. Mixing the right number of primary colors can create all-spectrum colors.

2. Secondary hues include purple, orange, and green. It is created by combining equal amounts of two primary colors.

3. Tertiary hues are located between primary and secondary colors on the color wheel, with one primary color outnumbering the others.

4. Complementary hues are two colors directly opposite or opposite on the color wheel, with six pairs total. A push/pull of complementary colors can grab the viewer's attention.

5. Split complementary hues represent a primary color and two secondary colors adjacent to a color's complement on the color wheel.

6. Analogous hues represent primary colors and two adjacent colors next to each other on the color wheel. Therefore, similar color combinations tend to be harmonious because they reflect similar wavelengths of light.

7. A triad hue harmony is three colors placed at equidistant intervals on the color wheel. Because the primary and secondary colors are equidistant, they combine to create a triple color combination.

8. Tetrad hue harmony comprises four colors: sets of complements or split complements.

Artists, designers, and scientists have developed numerous color wheel models to compare colors visually and how they interact with other colors. Colors are classified according to their position on the color wheel and how they react to other colors. Understanding the relationships of the most common colors allows designers to design predictable visual results.

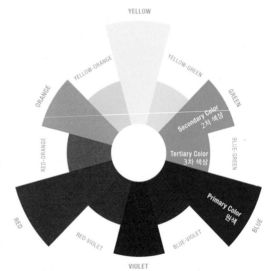

색상환 모델

예술가, 디자이너, 과학자들은 색상을 시각적으로 비교하고 다른 색상과 상호 작용하는 방식을 비교하기 위해 수많은 색상환 모델을 개발했다. 색상은 색상환의 위치와 다른 색상에 어떻게 반응하는지에 따라 분류된다. 가장 일반적인 색상의 관계를 이해하면 디자이너는 예측 가능한 시각적 결과를 디자인할 수 있다.

기본 색상환

기본 색상환 다이어그램은 디자인할 때 색상 간의 관계를 볼 수 있는 훌륭한 참조 도구이다.

1. 원색은 빨강, 노랑, 파랑을 포함하며 서로 관련이 없는 순수한 색상이다. 적절한 양의 원색을 혼합하면 모든 스펙트럼 색상을 만들 수 있다.

2. 2차 색상은 보라색, 주황색, 녹색이 포함된다. 동일한 양의 두 가지 원색을 결합하여 만든다.

3. 3차 색상은 색상환의 1차 색상과 2차 색상 사이에 위치하며 하나의 기본 색상이 다른 색상보다 많다.

4. 보색은 색상환에서 서로 직접 마주보거나 맞은편에 있는 두 가지 색상이고 총 6쌍이 있다. 보색의 밀기/끌기를 사용하여 시청자의 관심을 끌 수 있다.

5. 분할 보색은 색상환에서 색상의 보색에 인접한 기본 색상과 두 개의 보조 색상을 나타낸다.

6. 유사 색상은 기본 색상과 색상환에서 서로 옆에 있는 두 개의 인접한 색상을 나타낸다. 유사한 색상 조합은 유사한 파장의 빛을 반사하기 때문에 조화로운 경향이 있다.

7. 삼색조화는 색상환에 등간격으로 배치된 세 가지 색상이다. 기본 색상과 보조 색상은 서로 같은 거리에 있기 때문에 결합하여 삼중 색상 조합을 만든다.

8. 사색조화는 보완 또는 분할 보완의 집합인 4가지 색상으로 구성된다.

Complementary hues
보색

Split complementary hues
분할 보색

Analogous hues
유사 색상

Triad hue
3색 조화

Tetrad hue
4색 조화

Important Color Terms

- Warm Colors: Warm temperature colors

- Cool Colors: Cool temperature colors

- Neutral Colors: Colors with a lot of brown or gray, a secondary role

- Dark Colors: Dark colors, including black.

- Bright Colors: Colors in their purest form with no added grays or blacks.

- Pale Colors (Pastel Colors): Hues composed of 65% or more white

- Hot Colors: Red-based colors, often used for emphasis

- Cold Colors: blue-based colors convey trust and conservatism.

- Neutral Colors: Colors with a lot of brown or gray, a secondary role

• 난색: 따뜻한 온도 색상

• 한색: 차가운 온도 색상

• 옅은 색상: 옅은 색상을 기반. 거의 투명해 보일 수 있음. 액센트와 배경색에 사용

• 어두운 색상: 어두운 색상, 검정색 포함

• 밝은 색상: 회색이나 검은 색이 추가되지 않은 가장 순수한 형태의 색상

• 파스텔 색상: 65% 이상의 흰색으로 구성된 색조

• 뜨거운 색상: 빨강색 기반 색상, 강조할 때 자주 사용

• 차가운 색상: 파란색 기반 색상, 신뢰와 보수성 전달

• 무채색: 갈색이나 회색이 많이 포함된 색상, 보조하는 역할

Color Systems

Subtractive Mixed Color System (CMYK)

• CMYK is a four-color subtractive blending process that includes cyan, magenta, yellow, and black.

• Determine the desired print color by combining CMYK ink colors.

• Displays the percentage of CMYK values to ensure that the specified color matches the finished print.

• The color of the printed result is determined by the characteristics and coating of the paper.

Subtractive mixed color system (Pantone)

• Pantone is a color system that allows specific colors to be selected and communicated accurately.

• The Pantone system allows designers to select and specify colors matching their inks.

Additive mixed color system (RGB)

• RGB is an additive color system that uses the primary colors red, green, and blue to create a variety of colors.

• In the RGB palette, white is an additive combination of all primary colors, and black is produced when there is no light.

• Screen and display-based designs use the RGB color system.

Primary colors are not the only colors that can be mixed. A prism or color filter can create a light of any wavelength and combine it with other wavelengths to create a specific color. However, the reason for using primary colors as the color criteria for a color system is that if the proportions are right, all colors within the visible spectrum can be produced accurately. If you start with different colors, you won't be able to produce all colors correctly.

The way color is produced, or the color system, differs depending on where color is used and how it is communicated. RGB, CMYK, and Pantone are the three most used color systems in design, but they are not the only color systems that exist. Other color systems such as TOYO, ANPA, or DIC may be used in some countries. Fortunately, software programs like Adobe Photoshop, Illustrator, and InDesign include many color profiles and systems in their swatch libraries. RGB is an additive mixed color system required for screens, while CMYK and Pantone are subtractive mixed color systems that apply ink to a surface.

디자이너: 존 코이 & 알버트최
COY Los Angles

Designers: John Coy & Albert Choi
COY Los Angeles

Client: Cirectors Alliance
Commercial Producers

컬러 시스템

원색은 혼합될 수 있는 유일한 컬러는 아니다. 프리즘이나 컬러 필터를 사용하여 모든 파장의 빛을 생성하고 다른 파장과 결합하여 특정 컬러를 만들 수 있다. 그렇지만 컬러 시스템의 컬러 기준에 있어 원색을 사용하는 이유는 비율이 맞으면 가시 스펙트럼 내에서 모든 컬러를 정확하게 생산할 수 있기 때문이다. 만약 다른 컬러로 시작하면 모든 컬러를 정확하게 생산할 수 없다.

컬러를 생산하는 방식 즉 컬러 시스템은 컬러를 사용하는 장소와 커뮤니케이션 방법에 따라 다르다. RGB, CMYK 및 Pantone은 디자인에서 가장 많이 사용되는 세 가지 색상 시스템이지만 존재하는 유일한 색상 시스템은 아니다. 일부 국가에서는 TOYO, ANPA 또는 DIC와 같은 다른 컬러 시스템이 사용될 수 있다. 다행히 Adobe Photoshop, Illustrator, InDesign과 같은 소프트웨어 프로그램에는 모두 견본 라이브러리에 수많은 색상 프로필과 시스템이 포함되어 있다. RGB는 화면에 필요한 가법 혼합 컬러 시스템이고 CMYK와 Pantone은 표면에 잉크를 입히는 감법 혼합 컬러 시스템이다.

감법 혼합 컬러 시스템 (CMYK)

• CMYK는 시안, 마젠타, 노랑, 검정을 포함하는 4색 감법 혼합 프로세스이다.

• CMYK 잉크 색상을 조합하여 원하는 인쇄 색상을 결정한다.

• 지정된 색상이 완성된 인쇄물과 일치하도록 하기 위해 CMYK 값의 백분율을 표시한다.

• 용지의 특성과 코팅에 따라 인쇄 결과물의 색상이 결정된다.

감법 혼합 컬러 시스템 (Pantone)

• 팬톤은 특정 컬러를 선택하고 정확하게 의사 소통할 수 있도록 하는 컬러 시스템이다.

• 팬톤 시스템을 통해 디자이너는 잉크와 정확히 일치하는 특정 색상을 선택하고 지정할 수 있다.

가법 혼합 컬러 시스템 (RGB)

• RGB는 기본 색상인 빨강, 녹색 및 파랑을 사용하여 다양한 색상을 생성하는 가법 색상 시스템이다.

• RGB 팔레트에서 흰색은 모든 기본 색상의 추가 조합이며 검정색은 빛이 없을 때 생성된다.

• 화면 및 디스플레이 기반 디자인은 RGB 색상 시스템을 사용한다.

Blue 선명한 파란색	General color 일반 소통용
CMYK: 100, 25, 0, 24	Print-based color 인쇄용
PANTONE: PMS 113-6 C	Print-based color 인쇄용
RGB: 0, 143,193	Screen-based color 스크린용
HEX COLOR: #008FC1	Screen-based color 스크린용

Color Palette

A color can be derived by mixing it with white or black or by mixing one color with another to create an entirely different color. This effort allows designers to use many colors but limits the number of colors for work efficiency and design purposes. This way of presenting the number of colors is called a 'color palette.' This chapter introduces various systems for color selection for a successful color palette.

One-Color Palettes

• Use only one-color value and create color variations within the paper or background composition.

• When choosing this system, designers often start with intense or bright tones.

• Tints and shades can act as subordinate or accentuated hues.

• A monochromatic palette is a good choice when highlighting design solutions in a complex visual environment.

• Monochrome palettes can significantly reduce printing costs and create simple yet effective layouts.

• Multiple colors can be displayed using colored paper or textured paper.

RGB 컬러
RGB color

PANTONE P 113-6 C

단색 팔레트
Monotone Palette

PANTONE P 55-8 C

단색 팔레트
Monotone Palette

컬러 팔레트

색상은 흰색 또는 검은색과 혼합하거나 한 색상을 다른 색상과 혼합하여 완전히 다른 색상을 만드는 방식으로 파생될 수 있다. 이러한 노력으로 디자이너는 많은 수의 색상을 사용할 수 있지만 작업 효율성과 디자인 목적을 위해 색상 수를 제한한다. 이러한 색상의 수를 제시하는 방식을 '컬러 팔레트'라고 한다. 이 장에서는 성공적인 컬러 팔레트를 위한 색상 선택을 위한 다양한 시스템을 소개한다.

2색 팔레트

• 주의를 끌기 위해 독특하거나 기발한 조합으로 한 색상이 지배하고 다른 색상에 의존할 수 있다.

• 두 가지 색상 조합에는 색상환에 표시된 것처럼 잘 알려진 관계가 있는 톤이 포함될 수 있다.

• 2색 팔레트는 단색 팔레트보다 더 큰 유연성을 제공하면서 오프셋 인쇄 비용을 크게 줄인다.

Two-Color Palettes

• One color may dominate and depend on another for attention in unusual or quirky combinations.

• Two color combinations can contain tones with well-known relationships, as shown on the color wheel.

• Two-color palettes offer greater flexibility than single-color palettes while significantly reducing offset printing costs.

100%
PANTONE P 113-6 C

100%
PANTONE P 55-8 C

2색 팔레트
Duotone Palette

100%
PANTONE P 113-6 C

50%
PANTONE P 55-8 C

2색 팔레트
Duotone Palette

Color Palette

반복 컬러 팔레트

• 반복되는 색상 시퀀스는 움직임이나 깊이의 착시 현상을 만든다.

• 반복되는 색상 시퀀스는 다양성이나 패턴을 만드는 데 효과적으로 사용된다.

• 하나 이상의 색상, 틴트, 셰이드를 반복하는 것은 구성을 통합하는 좋은 방법이다.

Repetition Color Palette

• Repeated color sequences create the illusion of motion or depth.

• Repeated color sequences are used effectively to create variety or patterns.

• Repeating one or more colors, tints, and shades is an excellent way to unify a composition.

PANTONE P 113-6 C
PANTONE P 55-8 C

반복 컬러 팔레트
Repetition Color Palette

PANTONE P 113-6 C
PANTONE P 4-8 C

반복 컬러 팔레트
Repetition Color Palette

PANTONE P 4-8 C
PANTONE P 55-8 C

반복 컬러 팔레트
Repetition Color Palette

PANTONE P 4-8 C
PANTONE P 179-16 C

반복 컬러 팔레트
Repetition Color Palette

컬러 팔레트

PANTONE P 113-6 C

프로그레시브 컬러 팔레트
Progressive Color Palette

PANTONE P 55-8 C

프로그레시브 컬러 팔레트
Progressive Color Palette

PANTONE P 4-8 C

프로그레시브 컬러 팔레트
Progressive Color Palette

PANTONE P 179-16 C

프로그레시브 컬러 팔레트
Progressive Color Palette

프로그레시브 컬러 팔레트

• 밝은 파란색 중심의 프로그레시브 컬러 팔레트는 조화로운 컬러 팔레트를 만드는 동시에 흥미로운 구성 공간을 생성한다.

• 프로그레시브 색상 값 변환은 3개 이상의 색조가 포함된 컬러 팔레트를 만드는 데 특히 유용하다.

• 프로그레시브 컬러 팔레트는 어두운 색에서 밝은 색으로 또는 밝은 색에서 어두운 색으로 일정한 단계로 색이 변하는 시퀀스이다.

Progressive Color Palette

• A progressive color palette centered on bright blue creates an exciting composition space while creating a harmonious color palette.

• Progressive color value conversion is handy for creating color palettes that contain three or more hues.

• A progressive color palette is a sequence in which colors change from a dark color to a light color or from a light color to a dark color in regular steps.

다양한 검정 컬러 팔레트

• 일반적인 검정 조합은 60% 시안, 40% 마젠타, 40% 노랑, 100% 검정 잉크를 혼합하여 지정할 수 있다.

• 구성의 넓은 영역이 검정인 경우 일반적으로 CMYK의 특별한 검정 조합을 사용하여 풍부한 검정을 생성한다.

• 검정 본문 텍스트는 100% 검정 또는 K로 지정해야 한다.

• 텍스트 검정과 풍부한 CMYK 검정의 견본을 만들어 둘 사이를 쉽게 전환할 수 있도록 하는 것이 좋다.

Different Blacks Color Palette

• A typical black combination can be specified as a mixture of 60% cyan, 40% magenta, 40% yellow, and 100% black.

• When large areas of composition are black, CMYK's special combination of blacks is usually used to create rich blacks.

• Blackbody text must be specified as 100% black or K.

• It is recommended to sample text black and rich CMYK black so that you can easily switch between the two.

CMYK: 0, 0, 0, 100

검정 컬러 팔레트
Black Color Palette

CMYK: 60, 40, 40, 100

검정 컬러 팔레트
Black Color Palette

CMYK: 40, 60, 40, 100

검정 컬러 팔레트
Black Color Palette

CMYK: 40, 40, 60, 100

검정 컬러 팔레트
Black Color Palette

컬러 팔레트

의미 기반 방법 컬러 팔레트

- 전체 팔레트의 일부로 하나의 특정 색상을 요구할 때 좋은 방법이다.

- 디자인에서 적절한 반응을 이끌어내고 메시지에 맞는 색상을 선택한다.

- 디자이너는 색상 조합에서 적절한 색상을 주조색과 보조색으로 선택한다.

Meaning-based Method Color Palette

- A good way to request one specific color for an overall palette.

- Choose colors that elicit appropriate reactions from your design and fit your message.

- Designers select appropriate colors from color combinations as primary and secondary colors.

Blue 선명한 파란색

CMYK: 100, 25, 0, 24

PANTONE P 113-6 C

RGB: 0, 143,193

HEX COLOR: #008FC1

PANTONE P 113-6 C

PANTONE P 55-8 C

실험 과정
1. 메시지와 연관된 컬러를 선택한다.
2. 그런 다음 동일한 명도와 강도를 추가한다.
3. 이 두 가지 색상을 사용하여 명도와 강도를 변환한다.

*소프트웨어나 온라인 응용 프로그램을 사용할 수 있다.

Experimental Process
1. Select a color associated with the message.
2. Then add the same brightness and intensity.
3. Transform lightness and intensity using these two colors.

*You can use software or online applications.

Color Palette

Dominant Color, Subordinate Color, Accent Color Palette

• Depending on the area used, 60~100% of the dominant color, 20~40% of the subordinate color, and 5~10% of the accent color are determined.

• The model offers both structure and variation, providing nearly limitless options.

Color palette study process

1. Start by choosing a dominant color that complements the message.

2. Then select one or more subordinate colors, secondary colors.

3. Finally, research designs that can create harmonious color combinations of the dominant and subordinate colors.

4. Add an accent color if needed.

How to increase a designer's sense of color

1. Inspiration

• Vision is the most important for understanding the world around us because about 80% of our sensory perception is determined by it.

• Nature gave color to humans, and humans create objects by giving meaning to colors through their surroundings.

2. Practice

• Some designers have an innate sense of color. However, for most designers, creating successful color relationships is daunting, and hard practice makes it more accessible.

3. Document color inspiration

• For a new designer or still having trouble choosing colors, build a color combination sketchbook for inspiration.

• The color combination sketchbook trains the eye to recognize successful color relationships and can be used as a resource when working on real-world design projects.

• For color combinations of images and design samples, use programs such as Photoshop or Illustrator.

• Document why the sample's color palette was successful and how it could be used for design challenges.

주조색, 보조색, 강조색을 사용한 이미지

An image using Dominant, Subordinate, and Accent colors

주조색: 선명한 파란색

보조색: 빨강

강조색: 노랑

Dominant Color: Blue
PANTONE P 113-6 C

Subordinate Color: Red
PANTONE P 55-8 C

Accent Color: Yellow
PANTONE P 4-8 C

컬러 팔레트

디자이너의 색채 감각을 높이는 방법

1. 영감

• 감각 지각의 약 80%가 시각에 의해 결정되기 때문에 시각은 주변의 세계를 이해하는 데 가장 중요하다.

• 자연은 인간에게 색을 주었고, 인간은 주변 환경을 통해 색에 의미를 부여하여 사물을 창조한다.

2. 연습

• 일부 디자이너는 타고난 색채 감각을 가지고 있다. 그러나 대부분의 디자이너에게 성공적인 색상 관계를 만드는 것은 어려운 작업이며 열심히 연습해야 쉬워진다.

3. 컬러 영감 문서화

• 새로운 디자이너이거나 여전히 색상을 선택하는 데 어려움을 겪고 있다면 영감을 위한 색상 조합 스케치북을 구축한다.

• 색상 조합 스케치북은 성공적인 색상 관계를 인식하도록 눈을 훈련시키고 실제 디자인 프로젝트 작업 시 리소스로 사용할 수 있다.

• 이미지 및 디자인 샘플의 색상 조합은 Photoshop 또는 Illustrator와 같은 프로그램을 사용한다.

• 샘플의 컬러 팔레트가 성공한 이유와 디자인 문제에 사용할 수 있는 방법을 기록한다.

주조색, 보조색, 강조색 컬러 팔레트

• 면적 사용을 기준으로 주조색 60~100%, 보조색 20~40%, 강조색 5~10%로 정해진다.

• 이 모델은 구조와 변형을 모두 제공하며 거의 무한한 옵션을 제공한다.

컬러 팔레트 연구 과정

1. 메시지를 보완하는 지배적인 색상인 주조색을 선택하여 시작한다.

2. 그런 다음 하나 이상의 하위 색상인 보조색을 선택한다.

3. 마지막으로 주조색과 보조색의 조화로운 색상 조합을 만들어낼 수 있는 디자인을 연구한다.

4. 필요할 경우 강조색을 추가하여 사용한다.

주조색과 보조색을 사용한 이미지

An image using Dominant and Subordinate colors

주조색과 강조색을 사용한 이미지

An image using Dominant and Accent colors

What is this? It looks like an artificial tree ornament, but it is said to be an Inuit map. The Inuit are the natives of Northern Canada, Greenland, and Alaska, the coldest place on earth. This tool is a map that is perceived tactilely, not visually. Inuit maps allow you to locate the coastline in dark and cold weather by putting your hand under your clothes and touching the patterns on the carvings with your tactile senses. Inuit maps have three elements that distinguish the image: realistic, abstract, and symbolic.

이것은 무엇일까? 인조 나무 장식처럼 보이지만 이누이트 지도라고 한다. 이누이트는 지구상에서 가장 추운 곳인 캐나다 북부, 그린란드, 알래스카의 원주민이다. 이 도구는 시각적이 아닌 촉각적으로 인지되는 지도이다. 이누이트 지도는 어둡고 추운 날씨에 옷 속에 손을 넣고 촉각으로 조각의 패턴을 만져 해안선을 찾을 수 있게 해준다. 이누이트 지도에는 이미지를 구분하는 세 가지 요소인 사실적, 추상적, 상징성이 있다.

Inuit Map
Natives of Northern

Ways of Describing Image: The Image Classification Triangle

Suppose the Inuit map is explained based on the image classification triangle. In that case, the photo recording the harsh environment is a literal image, the map showing the area is an abstract image that simplifies the environment, and the Inuit map that can be evaluated by touch is a symbolic image that conveys a highly abstract concept.

Because images inform the purpose of communication design, they take a different approach to conveying ideas and concepts. And depending on the target of communication design, the image's suitability is different. Since the philosophical and cultural inclinations of subjects and objects can affect the selection and use of images, the image research method is based on the image classification triangle that describes the triangular relationship of image expression: literal images, abstract images, and symbolic images.

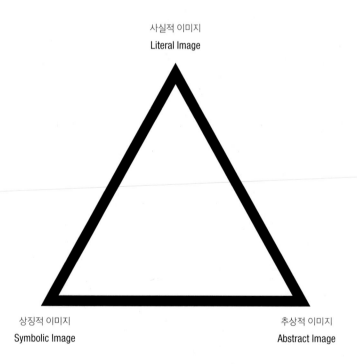

사실적 이미지
Literal Image

상징적 이미지
Symbolic Image

추상적 이미지
Abstract Image

이미지를 설명하는 방법:
이미지 분류 삼각형

이미지는 커뮤니케이션 디자인의 목적을 알려주기 때문에 아이디어와 개념을 전달하는 데 다른 접근 방식을 취한다. 그리고 커뮤니케이션 디자인의 대상에 따라 이미지의 적합도가 달라진다. 주체와 객체의 철학적, 문화적 성향이 이미지의 선택과 활용에 영향을 미칠 수 있기 때문에 이미지 연구 방법은 이미지 표현의 삼각 관계인 사실적 이미지, 추상적 이미지, 상징적 이미지를 기술하는 이미지 분류 삼각형을 기반으로 한다.

이미지 분류 삼각형을 기반으로 이누이트 지도를 설명한다면 열악한 환경을 기록한 사진은 사실적 이미지이고, 해당 지역을 보여주는 지도는 환경을 단순화한 추상적인 이미지이며, 만져서 평가할 수 있는 이누이트 지도는 고도로 추상적인 개념을 전달하는 상징적 이미지이다.

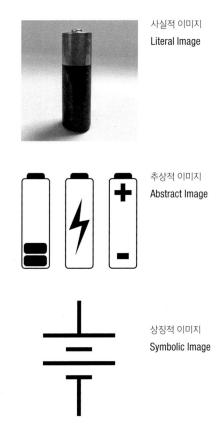

사실적 이미지
Literal Image

추상적 이미지
Abstract Image

상징적 이미지
Symbolic Image

Ways of Describing Image:
The Image Classification Triangle

Literal Images

Literal images, realistic expressions, or realistic descriptions pursue realism without unnecessary embellishment or exaggeration and express objects or concepts with visual details and characteristics using realistically accurate proportions, shapes, colors, textures, and lighting. Photorealistic images aim to make it easy for the viewer to recognize and interpret what people see. Therefore, photorealistic images, which are photographs and realistic paintings with clarity and precise expression, are commonly used in fields such as advertising, journalism, education, and scientific documentation.

• Literal images express objects or concepts with detailed realism without unnecessary embellishments or exaggeration.

• Literal images are based on the observation of objects and can provide subtle details in complex shapes.

• Literal images allow the target to understand the image by examining and comparing parts.

Abstract Image

Unlike literal images, which clearly and directly represent the physical world, abstract images emphasize color, shape, line, form, texture, and other visual elements to create a more expressive and evocative composition to convey emotions, ideas, or subjective experiences. Abstract images, for example, use bold colors, dynamic forms, and textures to express or emphasize a particular object or scene, evoking emotions in the viewer and stimulating the imagination. And since the meaning of an abstract image can vary from person to person, the viewer should understand it personally. Therefore, communication design sets goals and studies abstract images that objectives realize to recognize the purpose and sensibility of design effectively.

• Abstract images are intentionally simplified (or exaggerated) images.

• The abstract image method can explore the relationship between forms based on observation of objects or without direct observation.

• Abstract images help depict complex concepts, ideas, and observations by excluding the unimportant and focusing on the important for meaning.

Symbolic Image

Symbolic images refer to technical information or highly abstract concepts or complex ideas that need to be conveyed to others through the intentional use of symbols such as letters, numbers, symbols, shapes, patterns, animals, plants, objects, colors, and gestures. It is a visual expression that conveys meaning. Since the characteristics of symbolic images have symbolic meanings related to metaphorical or cultural meanings, they depend on personal and subjective understanding and interpretation centered on individual experiences or emotions.

• Symbolic images depend on the viewer's understanding and interpretation of the symbols.

• Symbolic images are more abstract than abstract images based on their inner meaning and can be interpreted in various ways.

• A symbolic image is a sign recognized and understood within its context.

이미지를 설명하는 방법:
이미지 분류 삼각형

사실적 이미지

사실적 이미지, 사실적 표현, 사실적 묘사는 불필요한 치장이나 과장 없이 사실감을 추구하며 사실적으로 정확한 비율, 형태, 색상, 질감, 조명을 사용하여 사물이나 개념을 시각적인 디테일과 특징으로 표현한다. 사실적 이미지는 사람들이 보는 것을 쉽게 인식하고 해석할 수 있도록 하는 것을 목표로 한다. 따라서 명확하고 정확한 표현이 가능한 사진과 사실적인 회화인 사실적 이미지는 광고, 저널리즘, 교육, 과학 기록의 분야에서 일반적으로 사용된다.

• 사실적 이미지는 불필요한 꾸밈이나 과장 없이 디테일 한 사실감으로 사물이나 개념을 표현한다.

• 사실적 이미지는 사물의 관찰을 기반으로 하고 복잡한 형태의 미묘한 디테일을 제공할 수 있다.

• 사실적 이미지는 이미지 부분을 검토하고 비교하여 타깃이 이미지를 이해할 수 있도록 한다.

추상적 이미지

물리적 세계를 명확하고 직접적으로 표현하는 사실적 이미지와 달리 추상적 이미지는 색상, 모양, 선, 형태, 질감 및 기타 시각적 요소를 강조하여 감정, 아이디어 또는 주관적인 경험을 전달하기 위해 보다 표현적이고 연상적인 구성을 만든다. 예를 들어 추상적 이미지는 대담한 색상, 역동적인 형태 및 질감을 사용하여 특정 대상이나 장면을 표현하거나 강조하여 보는 사람의 감정을 불러일으키고 상상력을 자극한다. 그리고 추상적 이미지의 의미는 사람마다 다를 수 있으므로 보는 사람이 개인적으로 이해하는 것을 권장한다. 따라서 커뮤니케이션 디자인은 타깃을 설정하고 디자인의 목적과 감성을 효과적으로 인식하기 위해 타깃이 이해하는 추상적 이미지를 연구한다.

• 추상적 이미지는 의도적으로 단순화(또는 과장)한 이미지이다.

• 추상적 이미지 방법은 사물에 대한 관찰을 기반으로 하거나 직접적인 관찰 없이 형태 간의 관계를 탐색할 수 있다.

• 추상적 이미지는 중요하지 않은 것을 배제하고 의미에 중요한 것에 초점을 맞추기 때문에 복잡한 개념, 아이디어 및 관찰을 묘사하는 데 유용하다.

상징적 이미지

상징적 이미지는 문자, 숫자, 기호, 도형, 패턴, 동물, 식물, 사물, 색상, 몸짓 등의 기호를 의도적으로 사용하여 다른 사람에게 전달해야 하는 기술적 정보 또는 고도로 추상적인 개념이나 복잡한 아이디어를 말하며, 깊은 의미를 전달하는 시각적 표현이다. 상징적 이미지의 특징은 은유적 또는 문화적 의미와 관련된 상징적 의미를 가지므로 개인의 경험이나 감정을 중심으로 개인적이고 주관적인 이해와 해석에 의존한다.

• 상징적 이미지는 상징에 대한 보는 사람의 이해와 해석에 의존한다.

• 상징적 이미지는 내적 의미에 따라 추상적 이미지보다 더 추상적이며 다양한 해석이 가능하다.

• 상징적 이미지는 컨텍스트 내에서 인식되고 이해되는 기호이다.

Ways of Describing Image:
The Image Classification Triangle

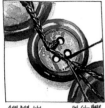
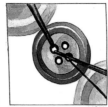

사실적 추상적 이미지 여의 Color 팔레트 추상적이미지. 추상적팔레트 상징적 추상적 이미지 보색 팔레트

사실적 추상적이미지 단화파레트 추상적이미지 보색파레트 상징적추상적이미지 유사색파레트

사실적 추상적 이미지 단화 팔레트 추상적이미지 보색팔레트 상징적추상적이미지 유사

사실적추상적이미지 추상적이미지 상징적추상적이미지

사실적 추상적 이미지, 나의컬러 추상적 이미지, 보색 상징적 추상적이미지, 유사색

이미지를 설명하는 방법:
이미지 분류 삼각형

사실적
Literal

상징적 추상적
Symbolic Abstract

상징적
Symbolic

추상적 사실적
Abstract Literal

상징적 추상적
Symbolic Abstract

상징적
Symbolic

추상적 사실적
Abstract Literal

추상적
Abstract

상징적
Symbolic

사실적 추상적
Literal Abstract

추상적
Abstract

상징적
Symbolic

사실직 추상적
Literal Abstract

추상적 상징적
Abstract Symbolic

상징적
Symbolic

마스코트는 추상적 이미지와 추
상적 상징적 이미지를 기반으로
개발된다.

Ways of Describing Image:
The Image Classification Triangle

The mascots are developed
based on abstract images and
abstract symbolic images.

Mascots and Typefaces
designs by
Joachim Muller-Lance

이미지를 설명하는 방법:
이미지 분류 삼각형

서체는 상징적 이미지를 기반으로 개발된다.

Typefaces are developed
based on symbolic images.

Shuriken Boy

Lancé Condensed Medium

STENCILETTA

Fleisch Wolf

Vespa Romana

kame design

Tiny Tin Gimpy

OUCH!

CORTINA SLATE

ancé Condensed Bold

FLOOD

Monodular Square

Vespa Italica

Cheque Up

Patrol

VAGON-LITS

CORTINA BASE

ncé Condensed Light

kame design
joachim müller-lancé

mini'm dru

Tiny Tin Stout

Monodular Round

PPERCUT ANGLE

CANTILEVER

VISAGGIO

1635 Mason Street #3
San Francisco, CA 94133
USA

Cheque Down

PESARO

WATTAGE

Fleisch Wurst

POPO

とんからり

LHRd

+1 415. 931 3160
joachim@
kamedesign.com

CORTINA PLATE

Image Form Types:
Geometric Form and Organic Form

Geometric form

Geometric form can be used for visual appeal or to create structure, order, or balance within a composition. Because straight lines and angles define geometric forms, they are often associated with clarity, simplicity, and rationality. At the same time, geometric forms can create a sense of dynamism and movement, especially when arranged dynamically or irregularly.

The basic two-dimensional geometric forms are squares, equilateral triangles, circles, spheres, and cylinders. It emphasizes the characteristics of regularity, symmetry, and precision and is used individually or combined with other visual elements to create complex geometric patterns and abstract compositions. The basic shapes of three-dimensional geometric forms are spheres, pyramids, cylinders, cones, cubes, and prisms that represent volume and depth and are used to create architecture, sculpture, and furniture that require geometric principles.

The primary identifiable forms of images are divided into geometric forms, such as crystal structures like rocks and snowflake in nature, and organic forms, such as waves and tree branches. For a long time, humans have experienced form types found in nature and judged materials and situations, so understanding the function and aesthetics of the design is based on the image form type of design. Inorganic forms, commonly referred to as geometric forms, have regular angles or patterns, while organic forms have free and fluid shapes.

브라이스 캐년
Bryce Canyon

그랜드 캐년
Grand Canyon

이미지 형태 유형:
기하학적 형태와 유기적 형태

이미지의 주요 식별 가능한 형태는 자연의 암석, 눈송이와 같은 결정 구조인 기하학적 형태와 파도, 나뭇가지와 같은 구조인 유기적 형태로 구분된다. 인간은 오랫동안 자연에서 발견되는 형태 유형을 경험하고 물질과 상황을 판단해 왔기 때문에 디자인의 기능과 미학에 대한 이해는 디자인의 이미지 형태 유형에 기반을 둔다. 일반적으로 기하학적 형태라고 하는 무기적 형태는 규칙적인 각도 또는 패턴을 가지고 있는 반면 유기적 형태는 자유롭고 유동적인 모양을 가지고 있다.

기하학적 형태

기하학적 형태는 시각적 매력을 위해 사용하거나 구성 내에서 구조, 질서 또는 균형을 만드는 데 사용할 수 있다. 직선과 각도는 기하학적 형태를 정의하기 때문에 명확성, 단순성, 합리성과 관련이 있는 경우가 많다. 동시에 기하학적 형태는 동적으로 또는 불규칙하게 배열될 때 역동성과 운동감을 생성할 수 있다.

기본 2차원 기하학적 모양은 정사각형, 정삼각형, 원, 구, 원기둥이 있으며, 규칙성, 대칭성, 정밀성 등의 특징을 강조하여 단독으로 사용하거나 다른 시각적 요소와 결합하여 복잡한 기하학적 패턴과 추상적인 구성을 만든다. 입체 도형의 기본 도형은 부피와 깊이를 나타내는 구, 피라미드, 원기둥, 원뿔, 정육면체, 프리즘 등으로 기하학적 원리가 필요한 건축, 조각, 가구 등을 만드는 데 사용된다.

Metalica Magazine
by Jorge Pereira

Image Form Types:
Geometric Form and Organic Form

Organic form

Organic forms are natural, ir-regular, curved, and fluid forms reminiscent of natural objects and organisms. Designers imitate shapes and structures, organic forms found in the natural world, such as plants, animals, water, and clouds, and study growth, transforma-tion, and natural beauty, which are design characteristics, to express emotions and create a sense of movement and flow. In particular, the essential characteristics of organic forms are irregularity and unpredictability, and since they are based on natural forms, they express spontaneity and energy. However, when organic forms are arranged in an orderly or symmetrical fashion, they give off a sense of calm and harmony.

Curves, graceful shapes, and irregular outlines convey two-dimensional organic forms' natural movement and fluidity. Irregular, fluid, and angular pieces or spatial com-positions convey the dynamics and vitality of three-dimen-sional organic forms.

캘리포니아 패서디나
Pasadena, California

로스앤젤레스 디즈니 홀
Los Angeles Disney Hall

이미지 형태 유형:
기하학적 형태와 유기적 형태

유기적 형태

유기적 형태는 자연물과 유기체를 연상시키는 자연스럽고, 불규칙하고, 구부러지고, 유동적인 형태이다. 디자이너들은 식물, 동물, 물, 구름 등 자연계에서 볼 수 있는 유기적 형태인 모양과 구조를 모방하고, 디자인의 특성인 성장, 변형, 자연미를 연구하여 감정을 표현하고 움직임과 흐름에 대한 감각을 창조한다. 특히 유기적 형태의 본질적인 특징은 불규칙성과 예측 불가능성이며, 자연적 형태를 기반으로 하기 때문에 자발성과 에너지를 표현한다. 그러나 유기적인 형태가 질서정연하거나 대칭적으로 배열되어 있을 때 차분하고 조화로운 느낌을 준다.

곡선과 유려한 형태, 불규칙한 윤곽은 2차원 유기적 형태의 자연스러운 움직임과 유동성을 전달한다. 불규칙하고 유동적이며 각진 조각이나 공간 구성은 3차원 유기적 형태의 역동성과 생명력을 전달한다.

Bucky USA
by Hornall Anderson Company

Imagination:
How to create a new image

Learning to amplify imagination

Visual imagination
Visual imagination is a mental image that includes the feeling of having a picture in your mind.

Aesthetic imagination
Aesthetic imagination is the practice of free and spontaneous thinking outside of ideas.

Creative imagination
Creative imagination is a new and uncommon idea that is not a simple combination of existing ideas.

Humanity has lived by imagining the moon, discovering many images such as a rabbit grinding a millstone, a carrier, a hand, and a tree after seeing the full moon. The shape of the shadow recognized as a face on a full moon could be imagined as a person's face reflected on the moon's surface because the brain recognizes facial features known to humans. The imaginary face is visible on the moon's surface because the brain's judgment is imagination. Almost anyone can imagine animal forms, human features, and other objects in clouds, rocks, and surface blotches. Leonardo da Vinci recommended practicing this improvisation because it fosters the power to generate new ideas. Imagination Amplification Learning focuses on visual imagination, aesthetic imagination, and creative imagination. Designers know how to invent creative shapes and forms by leveraging resources—perceptual images built up through the perceptual process. Designers freely study new images through image creation methods.

Check my imagination by seeing the nature

상상력:
새로운 이미지를 만들기 위한 방법

인류는 보름달을 보고 맷돌질하는 토끼, 지게꾼, 손, 나무 등 많은 이미지를 발견하며 달을 상상하며 살아왔다. 보름달에 얼굴로 인식되는 그림자의 모양은 인간에게 알려진 얼굴 특징을 뇌가 인식하기 때문에 달 표면에 비친 사람의 얼굴을 상상할 수 있다. 뇌의 판단이 상상이기 때문에 상상의 얼굴이 달 표면에 보인다. 거의 모든 사람이 구름, 바위, 표면 얼룩에 있는 동물 형태, 인간의 특징 및 기타 물체를 상상할 수 있다. 레오나르도 다빈치는 이런 즉흥적인 상상이 새로운 아이디어를 창출할 수 있는 힘을 길러 주기 때문에 이 즉흥적인 상상을 연습할 것을 권장했다. 상상력 증폭 학습은 시각적 상상력, 심미적 상상력, 창의적 상상력에 중점을 둔다. 디자이너는 지각 과정을 통해 구축된 지각 이미지인 리소스를 활용하여 창의적인 모양과 형태를 발명하는 방법을 알고 있다. 디자이너는 이미지 생성 방법을 통해 새로운 이미지를 자유롭게 연구한다.

상상력 증폭을 위한 학습

시각적 상상력
시각적 상상력은 머릿속에 그림이 있는 느낌을 포함하는 정신적 이미지이다.

심미적 상상력
심미적 상상력은 아이디어 밖에서 자유롭고 자발적인 생각을 실천하는 것이다.

창의적 상상력
창의적 상상력은 기존 아이디어의 단순한 결합이 아닌 새롭고 흔하지 않은 아이디어이다.

자연을 보고 나의 상상력을 확인

Imagination:
How to create a new image

시각적 상상력
- 관광스토리텔링 콘텐츠
- 전달과 소통

심미적 상상력
- 일러스트레이션의 구성
- 느낌표
- 인간의 본능

창의적 상상력
- 느낌표
- 콜라쥐 기법
- 시각적 촉감

Visual imagination
- Tourism storytelling contents
- Delivery and communication

Aesthetic imagination
- Illustration composition
- Exclamation mark
- human instinct

Creative imagination
- Exclamation mark
- Collage technique
- Visual tactility

Poster and Event Identity
Tourism Storytelling Competition
Korean Tourism Organization
by Albert Young Choi

상상력:
새로운 이미지를 만들기 위한 방법

시각적 상상력
- 겨울 스포츠
- 젊음
- Dew 음료수

심미적 상상력
- 사진 구성과 색상
- 일상생활
- 인간의 본능

창의적 상상력
- 스트리트 문화
- 콜라쥐 기법
- 시각적 촉감

Visual imagination
- winter sports
- youth
- Dew drinks

Aesthetic imagination
- Photo composition and color
- Everyday life
- human instinct

Creative imagination
- Street culture
- Collage technique
- Visual tactility

Brand & Event Promotion
Winter Dew Tour
Mountain Dew
by Benjamin Hancock

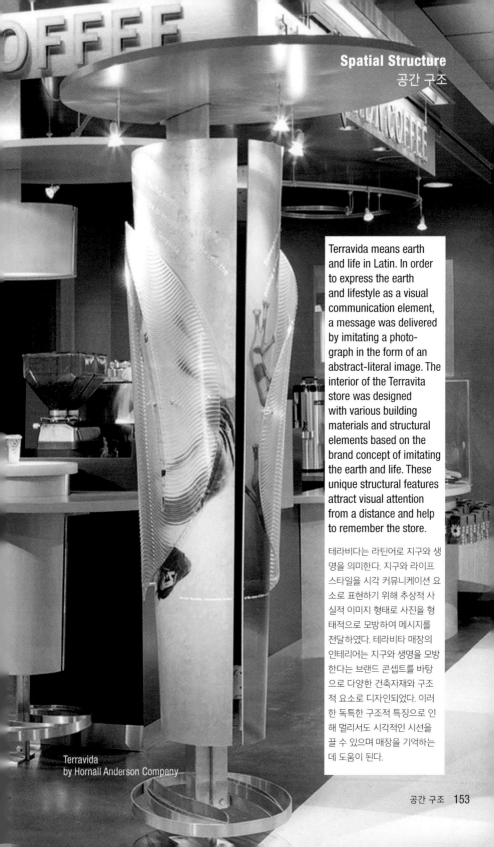

Terravida means earth and life in Latin. In order to express the earth and lifestyle as a visual communication element, a message was delivered by imitating a photograph in the form of an abstract-literal image. The interior of the Terravita store was designed with various building materials and structural elements based on the brand concept of imitating the earth and life. These unique structural features attract visual attention from a distance and help to remember the store.

테라비다는 라틴어로 지구와 생명을 의미한다. 지구와 라이프 스타일을 시각 커뮤니케이션 요소로 표현하기 위해 추상적 사실적 이미지 형태로 사진을 형태적으로 모방하여 메시지를 전달하였다. 테라비타 매장의 인테리어는 지구와 생명을 모방한다는 브랜드 콘셉트를 바탕으로 다양한 건축자재와 구조적 요소로 디자인되었다. 이러한 독특한 구조적 특징으로 인해 멀리서도 시각적인 시선을 끌 수 있으며 매장을 기억하는 데 도움이 된다.

Terravida
by Hornall Anderson Company

Spatial Structure

Space Usage

Space is not seen as a fundamental design element but as a highly resilient environment that accommodates line, shape, form, gray value, color, and texture. Designers typically work in a two-dimensional space with height and width. An image or design created in this space can create a surface or optical illusion space using techniques such as overlapping images or designs, size, placement, and perspective. Designers should consider surface space and optical illusion space as basic considerations in effective space use.

Element of Space

• Positive space: area occupied by visual elements in space.

• Negative space: the area between visual elements in space.

• Gap/margin space: distance of visual elements in space.

Characteristics of Space

• Establish contrast, emphasis, and hierarchy in design structure.

• Inducing drama and suspense in the structure of the design.

• Provide visual breaks between groups of visual elements.

A space without visual elements is where designers and artists can fill in visual elements. That space is a creative space that can be filled with something that allows humans to guess the distance and area. In the visual arts, space can be both two-dimensional and three-dimensional. Space is an all-inclusive, infinite expanse. Therefore, visual art is called 'spatial art,' which means the artist can arrange images from the blank side of a sheet of paper to an infinite range of outdoor spaces. Therefore, the spatial structure creates design meaning, conveys ideas, and forms user experience by considering visual elements' arrangement, size, and direction within a given physical or virtual space. Spatial structures can be composed and arranged according to the design goals and intentions.

빈 공간
Empty space

공간 구조

시각적 요소가 없는 공간은 예술가와 디자이너가 시각적 요소를 채울 수 있는 공간이다. 그 공간은 인간이 거리와 면적을 추측할 수 있는 무언가로 채워질 수 있는 창조적인 공간이다. 시각 예술에서 공간은 2차원적일 수도 있고 3차원적일 수도 있다. 공간은 모든 것을 포함하는 무한한 공간이다. 따라서 시각 예술을 공간예술이라고 부르는데, 이는 예술가가 종이의 여백에서부터 무한한 범위의 야외 공간에 이미지를 배열할 수 있다는 의미이다. 따라서 공간 구조는 주어진 물리적 또는 가상 공간 내에서 시각적 요소의 배치, 크기, 방향을 고려하여 디자인의 의미를 생성하고 아이디어를 전달하며 사용자 경험을 형성한다. 공간 구조는 디자인의 목적과 의도에 따라 구성하고 배치할 수 있다.

공간 사용법

공간은 기본적인 디자인 요소가 아니라 선, 모양, 형태, 회색, 색상, 질감을 수용할 수 있는 극도로 탄력적인 환경으로 간주된다. 디자이너는 일반적으로 높이와 너비가 있는 2차원 공간에서 작업한다. 이 공간에서 생성된 이미지 또는 디자인은 표면 공간을 만들거나, 이미지 또는 디자인을 중첩, 크기, 배치, 원근법과 같은 기술을 사용하여 착시 공간을 만들 수 있다. 디자이너는 효과적인 공간 사용에 있어 표면 공간과 착시 공간을 공간의 기본 고려 사항으로 생각해야 한다.

공간의 요소

- 포지티브 공간: 공간에서 시각적 요소가 차지하는 영역
- 네거티브 공간: 공간에서 시각적 요소 사이의 영역
- 간격/여백 공간: 공간에서 시각적 요소와의 거리

공간의 특성

- 디자인 구조에 있어 대비, 강조, 계층을 설정한다.
- 디자인 구조에 있어 드라마와 긴장감을 유발한다.
- 시각적 요소 그룹 간에 시각적 휴식을 제공한다.

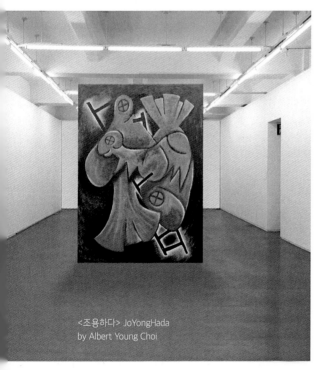

<조용하다> JoYongHada
by Albert Young Choi

포지티브 공간: 회화 캔버스
네거티브 공간: 캔버스와 공간의 영역

Positive Space: The Painting Canvas
Negative Space: The Canvas and the Realm of Space

Golden Proportion and Creative Proportion

The essential basis of proportion was the proportion of nature, such as the size and arrangement of organic parts such as the body, shells, leaves, snowflakes, flowers, branches, and bamboo shoots. Ancient mathematicians formulated formulas to express fundamental structural relationships found in natural forms in numerical proportions. A good example is the Fibonacci sequence. The Fibonacci sequence takes the first two terms as 1 and 1 and then adds the two preceding terms (1,1,2,3,5,8,13,21,34,55). The Greek geometrical plan, historically called the golden ratio, attempted to establish rules or norms of perfect proportions. The balanced symmetry of the human body gave ideal proportions and was analyzed and incorporated into classical Greek art. Their architecture, sculpture, and design reflected the Greeks' constant search for perfect proportions. Leonardo Da Vinci's Vitruvian Man, a body proportion studied based on the golden ratio, significantly influenced art from the Renaissance. Le Corbusier's Le Modulor significantly influenced 20th-century architecture and design. This expresses order, balance, and harmony that creates formal stability. However, a strict proportional formula weakens the creative designer's sense. Therefore, if a new proportion is invented and freely used through the artist's rich imagination, the proportion will become an essential methodology in the creative process.

Proportion in design refers to the relationship between size and shape within an image or between image compositions.

A single visual element in a defined space acts as an independent force. Introducing the second visual element causes an interaction between the two visual elements and the defined space. Awareness and control of interactions is a designer's primary task. To achieve aesthetic order, designers consider several visual conditions that gradually become part of an orderly interaction. There is a carefully considered coordination of the visual arts to the visual whole, such as size to size, shape to shape, line to line, and color to color, all of which affect the size and aesthetic relationship of the design space. A harmonious proportion builds relationships among various sizes, progressions of space, and all visual elements.

Le Corbusier's Le Modulor

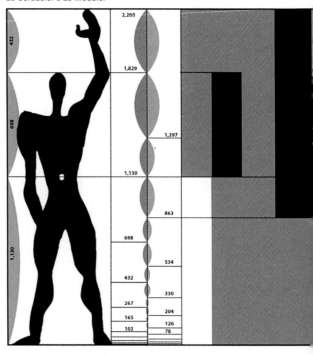

상호작용과 질서: 비례

디자인에서 비례는 이미지 내의 크기와 형태 또는 이미지 구성 간의 관계를 나타낸다.

정의된 공간의 단일 시각적 요소는 독립적인 힘으로 작용한다. 두 번째 시각적 요소를 도입하면 두 시각적 요소와 정의된 공간 간의 상호 작용이 발생한다. 상호작용에 대한 인식 및 제어는 디자이너의 주요 작업이다. 미적 질서를 달성하기 위해 디자이너는 점차 질서 있는 상호 작용의 일부가 되는 몇 가지 시각적 조건을 고려한다. 디자인 공간의 크기와 미적 관계에 영향을 미치는 크기 대 크기, 모양 대 모양, 선 대 선, 색상 대 색상과 같이 시각적 전체에 대한 시각 예술의 조정을 신중하게 고려한다. 조화로운 비례는 다양한 크기, 공간의 진행, 모든 시각적 요소 간의 관계를 구축하게 한다.

Leonardo Da Vinci's Vitruvian Man

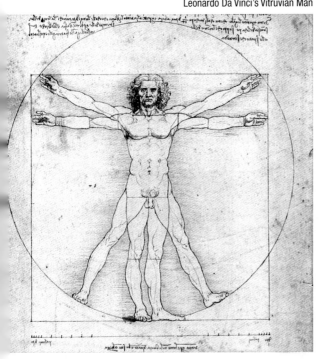

황금 비례와 창의적인 비례

비례의 본질적인 바탕은 유기적인 형태인 신체, 조개 껍질, 나뭇잎, 눈송이, 꽃, 나뭇가지, 죽순 등의 부분의 크기와 배열과 같이 자연의 비례였다. 고대 수학자들은 자연 형태에서 발견된 근본적인 구조적 관계를 수치적 비율로 표현하고 공식을 만들었다. 좋은 예가 피보나치 수열이다. 피보나치 수열은 처음 두 항을 1과 1로 한 후, 그 다음 항부터는 바로 앞의 두 개의 항을 더해 만드는 수열을 말한다 (1,1,2,3,5,8,13,21,34,55). 역사적으로 황금 비율이라고 불리는 그리스의 기하학적 계획은 완벽한 비례의 규칙이나 규범을 설정하려고 시도했다. 인체의 균형 잡힌 대칭은 이상적인 비율을 제공하고, 분석되고, 고전 그리스 예술에 통합되었다. 완벽한 비례에 대한 그리스인들의 끊임없는 탐구는 그들의 건축, 조각, 디자인에 반영되어 있다. 황금비율을 기준으로 연구한 인체 비례인 레오나르도 다빈치의 Vitruvian Man은 르네상스부터 예술에 큰 영향을 미쳤다. 르 코르뷔지에의 Le Modulor은 20세기 건축과 디자인에 큰 영향을 주었다. 이 모든 것이 형식적 안정성을 만들어내는 질서, 균형, 조화를 표현한다. 그러나 철저한 비례 공식은 창의적인 디자이너의 감각을 약화시킨다. 그래서 예술가의 풍부한 상상력을 통해 새로운 비례를 발명하고 자유롭게 사용한다면 비례는 창의적인 과정에서 중요한 방법론이 될 것이다.

What is the proportion to designers?

Designers need to work creatively while selecting and transforming multiple visual relationships. The principle of proportionality helps us make logical choices from the many ideas that arise. Furthermore, designers are constantly faced with visual decisions about proportion. Visual decisions can be largely intuitive, highly logical, or a mixture of the two mental processes. If visual decisions are primarily a formal proportional approach, design solutions can look dull in a rigid format. However, the intuitive approach gives the design solution a loose and unstructured look. So, to create creative designs, designers must recognize the classic concept of proportion and study proportion creatively. In other words, a balance between intuition and logic is a desirable creative design method for designers. In other words, design solutions should arise from creative proportions and intuitive feelings, not conventional proportional formulas. In addition, proportionality should be studied according to the design purpose, away from the existing proportional formula, so that creative designs can be created without boredom.

Korean National Public Design
by Albert Young Choi

디자이너에게 비례란?

디자이너는 여러 시각적 관계를 선택하고 변형하는 동안 창의적으로 연구해야 한다. 비례의 원칙은 발생하는 많은 아이디어에서 논리적인 선택을 할 수 있도록 도와준다. 그리고 디자이너는 비례에 대한 시각적 결정에 끊임없이 직면한다. 시각적 결정은 대체로 직관적이거나 상당히 논리적으로 이루어지거나 두 가지 정신 과정이 혼합되어 있을 수 있다. 만약 시각적 결정이 주로 공식적인 비례 접근 방식이라면 디자인 솔루션은 딱딱한 형식으로 지루하게 보일 수 있다. 그러나 직관적인 접근 방식은 디자인 솔루션을 느슨하고 구조화되지 않은 모양으로 보여진다. 그래서 창의적인 디자인을 만들기 위해 디자이너는 고전적인 비례의 개념을 인지하고 창의적인 방법으로 비례를 연구해야 한다. 다시 말해 직관과 논리 사이의 균형은 디자이너가 원하는 바람직한 창의적인 디자인 방법이다. 즉 디자인 솔루션은 기존의 비례 공식이 아니라 창의적인 비례와 직관적인 느낌에서 발생해야 한다. 그리고 비례는 기존 비례 공식에서 벗어나 디자인 목적에 따라 연구해야 지루하지 않고 창의적인 디자인을 만들 수 있다.

조형적 안정감을 주는 질서, 균형, 조화를 바탕으로 창의적인 비율을 연구한다. 독창적인 화살표는 독창적 비례를 바탕으로 디자인 되었고 모든 공공디자인의 비례 기준이 되었다.

Study creative proportions based on order, balance, and harmony that give a sense of formative stability. The original arrows were designed based on original proportions and became the standard for proportions in all public designs.

Layout

Designers study layout, which deals with the arrangement of visual elements within a composition to create visually appealing and practical designs. Depending on the characteristics of the layout, the viewer understands and motivates the function and message of the design.

Four Important Elements of Layout

Movement

• Movement symbolizes vitality in living organisms and designs.

• Designers consciously place images and objects in a composition to facilitate eye movement.

• A line is the most effective device for guiding the eye along a path.

• Rhythmic movements can be induced by repeating colors, objects, and shapes.

• Guided movement is a powerful design tool that captures and retains attention beyond the moment's gaze.

Emphasis

• The emphasis in design is using selective stress to create visual significance.

• Increase attraction and interest by differentiating visual elements from the surroundings.

• Determine relative importance by pausing and then resuming.

• Movement, balance, pattern, proportion, and rhythm all contribute to the unity and interest of the design.

• Varying degrees of emphasis draw and guide the viewer's attention.

Balance

• Balance in design is a fundamental fact of life on this planet.

• Gravity is a physical force that constantly pulls on us.

• Losing balance is disturbing and requires immediate correction to regain stability.

• Efforts to maintain balance are natural and occur almost unconsciously.

• There are three main types of balance: formal or symmetric, informal or asymmetric, and radial symmetry.

Repeat

• Repetition of visual motifs is used to develop a rhythm.

• Repeated shapes, lines, colors, and values create rhythmic connections.

• Repetition in nature is one of the most striking features of form.

• Visual rhythms occur in space.

• Use shapes repeatedly to create complex rhythmic phrases called patterns.

레이아웃

디자이너는 시각적으로 매력적이고 실용적인 디자인을 만들기 위해 구성 내에서 시각적 요소의 배열을 다루는 레이아웃을 연구한다. 레이아웃의 특성에 따라 보는 사람은 디자인의 기능과 메시지를 이해하고 동기를 부여한다.

강조점

• 디자인에서 강조점은 선택적 스트레스를 사용하여 시각적 중요성을 창출하는 것이다.

• 시각적 요소를 주변과 차별화하여 매력과 흥미를 높인다.

• 잠시 멈추었다가 다시 진행함으로써 상대적 중요성을 결정한다.

• 움직임, 균형, 패턴, 비율, 리듬은 모두 디자인의 통일성과 관심에 기여한다.

• 강조의 다양한 정도는 보는 사람의 관심을 끌고 안내한다.

움직임

• 움직임은 살아있는 유기체와 디자인에서 활력을 상징한다.

• 디자이너는 눈의 움직임을 용이하게 하기 위해 의식적으로 이미지와 개체를 구성에 배치한다.

• 선은 경로를 따라 시선을 인도하는 가장 효과적인 장치이다.

• 리듬의 움직임은 색, 사물, 모양을 반복함으로써 유도될 수 있다.

• 유도된 움직임은 순간의 시선을 넘어 관심을 끌고 유지하는 강력한 디자인 도구이다.

균형

• 디자인의 균형은 이 지구상의 생명체에 대한 근본적인 사실이다.

• 중력은 우리를 끊임없이 끌어당기는 물리적인 힘이다.

• 균형을 잃는 것은 불안하며 안정을 되찾기 위해 즉각적인 교정이 필요하다.

• 균형을 유지하려는 노력은 본성이며 거의 무의식적으로 행해진다.

• 균형은 세 가지 주요 유형으로 형식적 또는 대칭적, 비공식 또는 비대칭, 방사상 대칭이 있다.

반복

• 시각적 주제의 반복은 리듬을 개발하는 데 사용된다.

• 반복되는 모양, 선, 색상, 값은 리드미컬한 연결을 만든다.

• 자연에서 반복은 형태의 가장 두드러진 특징 중 하나이다.

• 시각적 리듬은 공간에서 발생한다.

• 모양을 반복해서 사용하여 패턴이라고 하는 복잡하고 리드미컬한 주제를 만들 수 있다.

레이아웃의 4가지 중요한 요소

Layout

The layout helps us guess the purpose of the design. Depending on the medium, the designer has to design the layout differently.

정보디자인
인터랙티브디자인

Information design
Interactive design
AT&T
by Benjamin Hancock

화장품 패키지 디자인

Cosmetic package design
Bijian cosmetics
by John Coy & Albert Choi

인테리어 디자인

Interior design
Best Cellars
by Hornall Anderson

레이아웃

레이아웃은 디자인의 용도를 짐작하게 한다. 매체에 따라 디자이너는 레이아웃을 다르게 디자인해야 한다.

광고 디자인

Advertising designs
Walt Disney
by Hamagami/Carroll, Inc.

테킬라 패키지 디자인

Tequila package design
Cabo Wabo
by Tod Gallopo

바나나
문개기

모으

껍질벗겨내기

Concept of Time
시간의 개념

Time cannot be adjusted, but it can be guessed. All natural phenomena change over time, and humans are affected by those changes. So, designers can use the characteristics of time to communicate messages effectively. In particular, the change of time is essential to convey the emotional element of communication.

시간은 조정할 수 없지만 추측할 수는 있다. 모든 자연 현상은 시간이 지남에 따라 변하고 인간은 그 변화에 영향을 받는다. 따라서 디자이너는 시간의 특성을 사용하여 메시지를 효과적으로 전달할 수 있다. 특히 소통의 감성적 요소를 전달하기 위해서는 시간의 변화가 필수적이다.

Concept of Time

Time is usually divided into past, present, and future. The past refers to events that have already occurred and are no longer accessible. Present refers to the current moment in which events unfold. The future includes events that have not yet occurred and lie ahead. Time perception in communication design means the subjective experience of the flow of time and conveys the message, emotion, and relationship of design by expressing visual characteristics according to the seasonal circulation of time.

Matter & Time

The change of matter over time and the properties of matter over time allow us to understand how matter and time interact. Materials undergo changes and transformations over time due to various factors such as environmental conditions, natural decay, aging, continued use, and chemical reactions. Moreover, the temperature, pressure, and duration of exposure to external factors affect the material's properties. Understanding these changes and properties of materials over time is essential for considering materials' long-term use and durability. Therefore, considering sustainability and the efficient use of materials in the design process establishes a method of disposing of the design and recycling the material, which is the result of the design life cycle.

시간의 개념

시간은 일반적으로 과거, 현재, 미래로 나뉜다. 과거는 이미 발생하여 더 이상 접근할 수 없는 사건을 말한다. 현재는 이벤트가 펼쳐지는 현재 순간을 나타낸다. 미래는 아직 일어나지 않았고 앞에 놓여 있는 사건들을 포함한다. 커뮤니케이션 디자인에서의 시간 지각은 시간의 흐름에 대한 주관적인 경험을 의미하며 시간의 계절적 순환에 따른 시각적 특징을 표현함으로써 디자인의 메시지와 감성, 관계를 전달한다.

물질과 시간

시간에 따른 물질의 변화와 속성을 통해 물질과 시간이 어떻게 상호 작용하는지 이해할 수 있다. 물질은 환경 조건, 자연 부패, 노화, 지속적인 사용, 화학 반응과 같은 다양한 요인으로 인해 시간이 지남에 따라 변화와 변형을 겪는다. 그리고 온도, 압력 및 외부 요인에 대한 노출 기간은 재료의 속성에 영향을 준다. 이러한 시간에 따른 물질의 변화와 속성을 이해하는 것은 재료의 장기 사용 및 내구성을 고려하는 데 중요하다. 따라서 디자인 과정에서 지속 가능성에 대한 고려와 재료의 효율적인 사용을 고려하는 과정은 디자인 수명주기의 결과인 디자인의 폐기 방법과 재료의 재활용 방법을 구축하게 한다.

Nature & Time

Time is inherent in natural cycles and processes and fundamental to ecosystems' functioning. Earth's rotation creates day and night, and seasonal changes in temperature and weather patterns affect annual migration patterns for birds and other species and alter the growth cycles of plants and animals. In addition, because humans depend on nature, they are aware of its cycles and rhythms, and over time, the appearance of nature affects human emotions and perceptions. As such, art and design visually express natural phenomena such as the environment, animals, and plants that change over time, thereby affecting the emotions and perceptions of the viewer.

자연과 시간

시간은 자연적 주기와 과정에 내재되어 있으며 생태계 기능의 기본이다. 지구의 자전은 낮과 밤을 만들고 온도와 날씨 패턴의 계절적 변화는 새와 다른 종의 연간 이동 패턴에 영향을 미치고 식물과 동물의 성장주기를 변경한다. 또한 인간은 자연에 의존하기 때문에 자연의 주기와 리듬을 알고 있으며, 시간이 지남에 따라 자연의 모습은 인간의 감정과 지각에 영향을 미친다. 이와 같이 예술과 디자인은 환경, 동물, 식물 등 시간에 따라 변화하는 자연 현상을 시각적으로 표현하여 보는 사람의 감정과 지각에 영향을 미친다.

Energy & Time

Time affects energy transfer, power, energy systems, and energy conservation. When a force is applied to an object, energy is transferred to the object, causing it to move or change its state and occur over some time. The concept of energy, based on the principle that energy cannot be created or destroyed, and can only be transferred or transformed, is closely related to time. Power, the rate at which energy is transmitted or converted, is the amount of energy transmitted or converted per unit time. Therefore, visual elements are arranged and moved in a specific direction in art and design, and specific visual effects are used to express visual energy.

에너지와 시간

시간은 에너지 전송, 전력, 에너지 시스템, 에너지 보존에 영향을 미친다. 물체에 힘이 가해지면 에너지가 물체로 전달되어 물체를 움직이거나 상태를 변경하고 일정 시간에 걸쳐 발생한다. 에너지는 생성되거나 파괴될 수 없으며, 전달되거나 변형될 수만 있다는 원리에 기초한 에너지의 개념은 시간과 밀접한 관련이 있다. 에너지가 전송되거나 변환되는 속도인 전력은 단위 시간당 전송되거나 변환되는 에너지의 양이다. 따라서 예술과 디자인에서는 시각적 요소를 특정 방향으로 배열하고 이동시키며, 시각적 에너지를 표현하기 위해 특정 시각 효과를 사용한다.

Learning Exercises
학습과제

코로나바이러스감염증-19
시대의 수업

Classes in the time of
COVID-19

Learning Exercise 1
Make References for Point and Line

Theoretical Background:
Basic Visual ELelments

Mission: Observe the surrounding environment and draw various lines by imagination

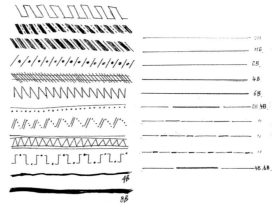

Learning Exercise Procee

Step 1: Draw 100 lines
Draw 20 different lines on one page of the sketchbook, a total of 5 pages of Croquis book.

Step 2: Recording Results
Take a Photo with a Phone

Step 3: Submit your Jpeg file
Based on Photoshop and Jpeg files: 72ppi, B5 size (257 x 182 mm (729 x 516 px), landscape orientation), grayscale

Important:
• Requires observation and imagination to study the various lines

학습과제 1
점과 선 자료 구축하기

이론적 배경:
기본 시각 구성요소

미션: 주변 환경 관찰과 상상력에 의한 다양한 선 그리기

학습과제 과정

과정 1: 선 100개 그리기
스케치북 한 페이지에 20개의 다양한 선 그리기, 총 5쪽의 크로키북

과정 2: 결과물 기록
휴대폰으로 사진 찍기

과정 3: Jpeg 파일 제출
포토샵 파일과 Jpeg 파일 기준: 72ppi, B5 크기 (257 x 182 mm (729 x 516 px), 가로방향), 그레이스케일

중요함:
• 다양한 선을 연구하기 위한 관찰과 상상력 필요

Learning Exercise 2
Make References for Plane and Texture

Theoretical Background:
Basic Visual Characteristics

Mission: Observe the surrounding environment and draw surfaces and textures by imagination

Learning Exercise Procee

Step 1: Draw 60 planes (shapes)
Draw 20 different faces on one page of the Croquis book, a total of 3 pages of the Croquis book

Step 2: Draw 20 textures
In the Croquis book. Draw 10 textures on one page, 2 pages of the Croquis book.

Step 3: Submit Jpeg files
Based on Photoshop and Jpeg files: 72ppi, B5 size (257 x 182 mm (729 x 516 px), landscape orientation), grayscale

Important:
• Observation and imagination to study different facets and textures
• Face (shape): Outlined with lines. Geometric and organic shapes. Polygons (regular polygons, convex polygons, concave polygons).
• Textures: Finding and recording textures found in the environment (drawing surface textures and tones)

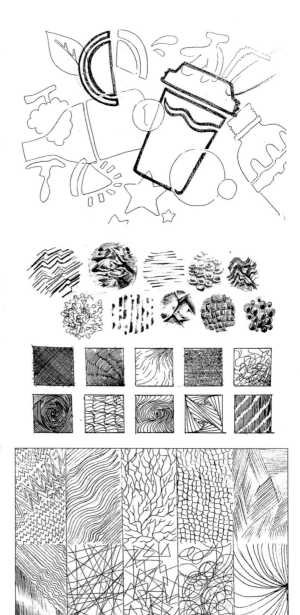

학습과제 2
면과 질감 자료 구축하기

이론적 배경:
기본 시각적 특성

미션: 주변 환경 관찰과 상상력에 의한 면과 질감 그리기

학습과제 과정

과정 1: 면(형) 60개 그리기
크로키북 한 페이지에 20개의 다양한 면 그리기, 총 3쪽의 크로키북

과정 2: 질감 20개 그리기
크로키북 한 페이지에 10개의 질감 그리기, 총 2쪽의 크로키북

과정 3: Jpeg 파일 제출
포토샵 파일과 Jpeg 파일 기준: 72ppi, B5 크기 (257 x 182 mm (729 x 516 px), 가로방향), 그레이스케일

중요함:
• 다양한 면과 질감을 연구하기 위한 관찰 및 상상하기
• 면(형): 선으로 윤곽을 나타냄. 기하학적 형과 유기적 형. 다각형 (정다각형, 볼록 다각형, 오목 다각형).
• 질감: 환경에서 발견되는 질감 찾아 기록하기 (표면 질감과 톤 그리기)

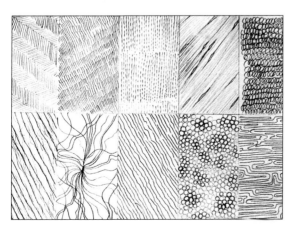

Learning Exercise 3
Make References for Visual Composition

Theoretical Background:
Visual Interaction: Design Composition

Mission: Observe the surrounding environment and draw a composition of forms by imagination

Learning Exercise Procee

Step 1: Creating a Frame
Draw three 60x60mm squares side by side in the center at 10mm intervals on one page (draw with a pencil, draw the frame with a pen). A total of 2 pages of Croquis book

Step 2: First page
Observe surroundings and use a pencil to draw a visual balance: 1 symmetrical balance, 1 asymmetrical balance, and 1 combinatorial balance

Step 3: Second page
Drawing crystallographic balance (3 pieces) using a geometry stencil template and a pencil**Attention:** Observation and imagination to study different facets and textures

Step 4: Third page
Draw a horizon (horizontal line) with a pen and stencil in the center of the page, and draw 6 boxes (1-point perspective (2), 2-point perspective (2), 3-point perspective (2)) using a pencil (air perspective must be applied)

Important:
• Observations to study new visual constructs
• In a perspective drawing, the horizon is at eye level, the vanishing point starts at the eye level at the horizon, and the orthogonal line connects the corner of the object and the vanishing point.

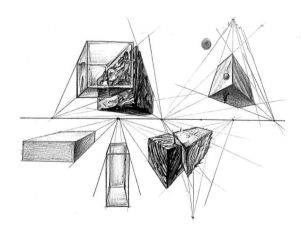

학습과제 3
형태의 구성 자료 구축하기

이론적 배경:
시각적 상호작용: 디자인 구성

미션: 주변 환경 관찰과 상상력에 의한 형태의 구성 그리기

학습과제 과정

과정 1: 프레임 만들기
1페이지에 60x60mm 정사각형 3개를 중앙에 나란히 10mm 간격으로 그리기 (연필로 밑그림 그리고, 펜으로 프레임 그리기). 총 2 페이지의 크로키북

과정 2: 첫 번째 페이지
주변 환경을 관찰하고 연필을 사용하여 시각적 균형인 대칭적 균형(1개), 비대칭적 균형(1개), 조합적 균형(1개) 그리기

과정 3: 두 번째 페이지
기하학 스텐실 템플릿과 연필을 사용하여 결정학적 균형(3개) 그리기

과정 4: 세 번째 페이지
페이지 중앙에 펜과 스텐실을 사용하여 지평선(수평선)을 그리고, 연필을 사용하여 상자 6개 (1소점 투시(2개), 2소점 투시(2개), 3소점 투시(2개)) 그리기 (공기원근법 적용해야 함)

중요함:
• 새로운 시각적 구성을 연구하기 위한 관찰
• 투시도 그림에서 지평선은 눈 레벨이고, 소실점은 눈 레벨인 지평선에서 시작하고, 직교선은 객체의 코너와 소실점을 이어 줌

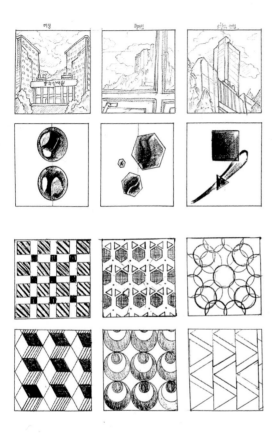

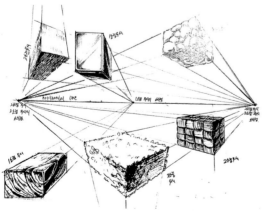

Learning Exercise 4
Make References for Visual Organization

Theoretical Background:
Visual Interaction: Visual
Organization

Mission: Observe the surrounding environment and draw the structure of the form by imagination

Learning Exercise Procee

Step 1: Creating a Frame
Draw three 60x60mm squares side by side in the center at 10mm intervals on one page (draw with a pencil, draw the frame with a pen). A total of 2 pages of Croquis book

Step 2: Creating Visual Structure Matrix Labels
The x-axis of the matrix, Simplicity and Complexity, is plotted above the group of squares. Order and Chaos, the Y-axis of the matrix, are displayed to the left of the group of squares.

Step 3: First page (observation of the surroundings)
Observe your surroundings and use a pencil and pen to draw visual elements, attributes, and interactions to match the visual structure matrix.

Step 4: Second page (abstract geometric shapes)
Draw visual elements, visual attributes, and visual interactions using a geometric stencil template, pencil, and pen to fit the visual structure matrix.

Important:
• observations to study novel visual structures
• Find and observe detailed parts of the environment to analyze the visual structure and express form and texture.
• Create abstract geometric shapes and textures using stencil templates.

학습과제 4
형태의 구조 자료 구축하기

이론적 배경:
시각적 상호작용: 시각적 구조

미션: 주변 환경 관찰과 상상력에
의한 형태의 구조 그리기

학습과제 과정

과정 1: 프레임 만들기
1페이지에 60x60mm 정사각형
3개를 중앙에 나란히 10mm 간격
으로 그리기 (연필로 밑그림 그리
고, 펜으로 프레임 그리기). 총 2
페이지의 크로키북

과정 2: 시각적 구조 매트릭스 라
벨 만들기
매트릭스의 x축인 단순성, 복잡
성은 정사각형 그룹의 위에 표
시하기
매트릭스의 Y축인 질서, 카오스
는 정사각형 그룹의 왼쪽에 표
시하기

과정 3: 첫번째 페이지 (주변 환
경 관찰)
주변 환경을 관찰하고 연필과 펜
을 사용하여 시각적 구조 매트릭
스에 맞게 시각적 요소, 시각적
특성, 시각 상호 작용 그리기

과정 4: 두 번째 페이지 (추상적
인 기하학적 형태)
기하학 스텐실 템플릿, 연필, 펜을
사용하여 시각적 구조 매트릭스
에 맞게 시각적 요소, 시각적 특
성, 시각 상호 작용 그리기

중요함:
• 새로운 시각적 구조를 연구하
기 위한 관찰
• 주변 환경의 세심한 부분을 찾
아 관찰하여 시각적 구조를 분석
하고 형태와 질감 표현하기
• 스텐실 템플릿을 사용하여 추
상적인 기하학적 형태와 질감 표
현하기

Learning Exercise 5
Make References for Contrast and Rhythm

Theoretical Background:
Visual Interaction: Directing Understanding

Mission: Draw a layout by creating a visual structure and direction of understanding

Learning Exercise Procee

Step 1: First page
Sketch: Draw and mark a matrix of visual structures (4 rows and 4 columns for using 20x20 squares of the stencil). Draw comprehension directions using 5-10 visual directions, 1 primary focus, and 3-5 supporting focuses aligned with the visual structure matrix.

Rough sketch: Draw two 40x40 rectangles in the center side by side in the left and right directions at 10mm intervals. Find two contrasting visual structure sketches in the sketch, again draw them in detail inside a rectangle, and mark the selected visual structure name.

Step 2: Second Page: Layout Design
Draw in the center of two 80x80 square frames side by side with an interval of 20mm. Create a layout by arranging objects in the room according to the rough sketch. Observe the arranged layout and draw realistically by considering visual elements, characteristics, interaction, Sfumoto, and Chiaroscuro within the frame.

Important:
• Choose freely between symmetrical and asymmetrical balances
• Draw Sfumato and Chiaroscuro to control focus and visual direction
• To study contrast and rhythm to control visual structure and direction of understanding

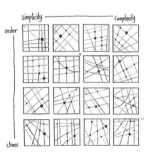
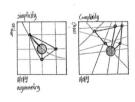

학습과제 5
대비와 리듬 자료 구축하기

이론적 배경:
시각적 상호작용: 이해의 방향

미션: 시각적 구조와 이해의 방향 만들어 레이아웃 그리기

학습과제 과정

과정 1: 첫 번째 페이지
스케치: 시각적 구조 매트릭스(스텐실의 20x20 사각형을 사용하여 행 4개와 열 4개로 총 16개)를 그리고 표시한다. 시각적 구조 매트릭스에 맞게 시각 방향 (5개-10개), 주요 초점 1개, 지원 초점 (3개-5개)를 사용하여 이해의 방향을 그린다.

러프스케치: 중앙에 40x40 사각형 2개를 좌우방향으로 나란히 10mm 간격으로 그린다. 스케치에서 대비가 되는 시각적 구조 스케치 2개를 찾아 사각형 안에 다시 자세히 그리고 선택한 시각적 구조 이름을 표시한다.

과정 2: 두 번째 페이지: 레이아웃 디자인
80x80 정사각형 2개의 프레임 중앙에 나란히 20mm 간격으로 그린다. 러프 스케치에 따라 방에 있는 물건을 배치하여 레이아웃을 만든다. 배치한 레이아웃을 관찰하고 프레임 안에 시각적 요소 및 특성, 시각 상호 작용, Sfumoto, Chiaroscuro을 고려하여 사실적으로 그린다.

중요함:
• 대칭적 균형과 비대칭적 균형은 자유롭게 선택하기
• 스푸마토와 키아로스쿠로를 그려 초점과 시각 방향을 조절하기
• 대비와 리듬을 연구하여 시각적 구조와 이해의 방향을 조절하기

Learning Exercise 6
Make References for Gestalt

Theoretical Background:
The Four Aspects of Gestalt

Mission: Draw layouts by creating visual organizations and Gestalt laws

Learning Exercise Procee

Preparation steps:
Draw four 50x100 rectangles in the center, spaced 10 millimeters apart. Write Gestalt's laws of Proximity, Similarity, Continuity, and Closure from left to right in the upper right corner of the rectangle. Write the desired visual composition and visual organization at the bottom of the rectangle. Draw according to steps 1 and 2 and complete step 3 using visual characteristics, Sfumato, and Chiaroscuro.

Step 1: First Page (Template Shapes)
Use a stencil to represent 10 circles, 10 triangles, and 10 rectangles for each rectangle based on step labels.

Step 2: Second page (things in the environment)
Each rectangle represents an object that can be found in the environment based on the desired label.

Important:
• Choose and experiment with different visual compositions (symmetric, asymmetric) and visual organizations (order, chaos, simple, complex)
• Sfumato (changing from light to dark) and Chiaroscuro: (changing from light to shadow) to create a three-dimensional effect
• Study contrast and rhythm to control visual structure and direction of understanding
• Easily create the desired layout by controlling the gestalt

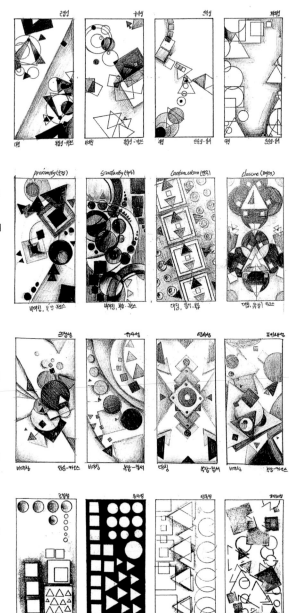

학습과제 6
게슈탈트 자료 구축하기

이론적 배경:
게슈탈트의 4가지 측면

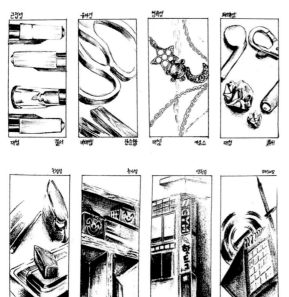

미션: 시각적 구조와 게슈탈트 법칙 만들어 레이아웃 그리기

학습과제 과정

준비 과정:
중앙에 50x100 직사각형 4개를 나란히 10mm 간격으로 그린다. 직사각형의 우측 상단에 차례대로 케슈탈트 법칙인 근접성, 유사성, 연속성, 폐쇄성을 적는다. 직사각형의 하단에 원하는 시각적 구성과 시각적 구조를 적는다. 과정 1과 2에 따라 표현하고 시각적 특성, Sfumato, Chiaroscuro를 사용하여 3단계를 완성한다.

과정 1: 첫 번째 페이지 (템플릿 도형)
각 직사각형 마다 스텐실을 사용하여 원형 10개, 삼각형 10개, 사각형 10개를 단계 라벨을 기준으로 표현한다.

과정 2: 두 번째 페이지 (주변 환경 물건)
각 직사각형에 주변 환경에서 찾을 수 있는 물건을 원하는 라벨을 기준으로 표현한다.

중요함:
• 다양한 시각적 구성(대칭, 비대칭)과 시각적 구조(질서, 카오스, 단순함, 복잡함)를 선택하여 실험하기
• 스푸마토: 밝은 색에서 진한 색으로 변함)와 키아로스쿠로: 밝은 색에서 그림자로 변함)를 그려 입체감을 만들기
• 대비와 리듬을 연구하여 시각적 구조와 이해의 방향을 조절하기
• 게슈탈트를 조절하여 쉽게 원하는 레이아웃 만들기

Learning Exercise 7
Make References for Figure-Ground

Theoretical Background:
Figure-Ground Relationship

Mission: Draw patterns, characters, and symbols with figure-and-ground, the Gestalt law

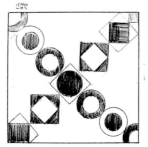

Learning Exercise Procee

Preparation steps:
In the center, draw two 100x100 square frames side by side, 10 millimeters apart. Draw according to steps 1 and 2 and complete the pattern using visual characteristics.

Step 1: First page (pattern)
A shape stencil is used for each square to create a stable and reversible figure-and-ground pattern.

안정적 리버시블

Step 2: Second page (Text & Symbol)
For each square, shape stencils draw reversible figure-and-ground characters and symbols.

Important:
• Stable figure-and-ground relationships: it is clear what are foreground and background.
• Reversible figure-and-ground relationship: foreground and background attract visual attention equally.
• Ambiguous figure-and-ground relationships: Visual elements appear simultaneously in the foreground and background.

Stable Reversible

학습과제 7
전경과 배경 자료 구축하기

이론적 배경:
전경과 배경의 관계

리버시블

리버시블

미션: 게슈탈트 법칙인 전경과 배경 관계로 패턴, 문자, 심벌 그리기

학습과제 과정

준비 과정:
중앙에 100x100 정사각형 프레임 2개를 나란히 10mm 간격으로 그린다. 과정 1과 2에 따라 표현하고 시각적 특성을 사용하여 패턴을 완성한다.

리버시블

리버시블

과정 1: 첫 번째 페이지 (패턴)
각 정사각형 마다 스텐실을 사용하여 안정적 전경과 배경 패턴과 리버시블 전경과 배경 패턴을 표현한다.

과정 2: 두 번째 페이지 (문자 & 심벌)
각 정사각형 마다 스텐실을 사용하여 리버시블 전경과 배경 문자와 리버시블 전경과 배경 심벌을 표현한다.

리버시블 Reversible

리버시블 Reversible

중요함:
• 안정적 전경과 배경 관계: 무엇이 전경이고 무엇이 배경인지 명확함
• 리버시블 전경과 배경 관계: 전경과 배경 모두 시각적 관심을 똑같이 끌어들임
• 모호함 전경과 배경 관계: 시각적 요소는 전경과 배경에 동시에 나타남

Learning Exercise 8
Make References for Prägnanz

Theoretical Background:
Law of Prägnanz

Mission: Draw pictograms using Fragnanz, the Gestalt law

Learning Exercise Procee

Preparation steps:
In the center, draw two 100x100 square frames side by side, 10 millimeters apart.

Step 1: Left Square
In the center of the frame, sketch the pictogram of the sports in 50x50 size with a pencil and complete it using a pen. Write the sport's name in the frame's lower right corner.

Step 2: Right Square
In the center of the frame, design a pictogram of the tourist attraction in 50x50 size with a pencil and complete it with a pen. Write the tourist attraction's name in the frame's lower right corner.

Important:
• Fragnanz is a simple, powerful, meaningful expression or the law of simplicity.
• Pictogram: Pictogram/Pictograph is a language system that conveys the meaning of things, facilities, and actions through simple pictures (Picto-) (-gram).
• Control the desired gestalt

스피드 스케팅.

진달 화명 바베 축제

스케이트 보드

제주도

스노우보드

안동 하회마을

figure Skating

Jeju

학습과제 8
프래그나쯔 자료 구축하기

이론적 배경:
프래그난쯔의 법칙

스키 점프

격포 침식대

fencing

N. seul tower

배드민턴

석굴암

Volley-ball

Jeju island

미션: 게슈탈트 법칙인 프래그난쯔를 사용하여 픽토그램 그리기

학습과제 과정

준비 과정:
중앙에 100x100 정사각형 프레임 2개를 나란히 10밀리 간격으로 그린다.

과정 1: 왼쪽 정사각형
프레임 중앙에 스포츠 픽토그램을 연필로 밑그림을 50x50 크기로 그리고 펜을 사용하여 완성시킨다. 프레임의 오른쪽 아래에 해당 스포츠 명을 적는다.

과정 2: 오른쪽 정사각형
프레임 중앙에 국내 관광지 픽토그램을 연필로 밑그림을 50x50 크기로 그리고 펜을 사용하여 완성시킨다. 프레임의 오른쪽 아래에 해당 관광지 명을 적는다.

중요함:
• 프래그난쯔는 간단하고 강력하며 의미 있는 표현 혹은 단순성의 법칙
• 픽토그램: 픽토그램/픽토그래프는 단순한 그림(Picto-)을 통해 사물, 시설, 행위 등의 의미를 전달하는 (-gram) 언어체계
• 원하는 게슈탈트 조절하기

Learning Exercise 9
Make references for Color Notation

Theoretical Background:
Color Structure: Basic

Mission: Create your own color wheel, grayscale chart

Learning Exercise Procee

Step 1: First page (my color wheel)
Draw a color wheel diagram in the center of the page. Design and color freely by referring to the basic color wheel for each color category.

Step 2: Second page (Grayscale)
Draw ten 20x40 vertical rectangular frames side by side in the center of the page. 10%, 20%, 30%, 40%, 50%, 60%, 70%, 80%, 90%, 100% brightness are colored from left to right.

Step 3: Third page (color harmony)
In the center of the page, draw two 100x100 squares centered side by side at 20 intervals. Select one composition from the composition matrix (simple/complex, order/chaos) and draw the same picture using free stencil shapes in a square. The square on the left is freely colored with various brightness of warm colors, and the square on the right is freely colored with various cool colors. Intent Indication: Indicates the selected visual composition and color harmony right-aligned in the lower right corner of the square.

Important:
• Become the color standard for all learning assignments.

Simplicity, order. 94.

Simplicity, order. 94

Complexity & Chaos

Complexity & chaos

학습과제 9
색상 표기법 자료 구축하기

이론적 배경:
컬러 구조: 기초

미션: 나의 색상환, 회색 명도 도표 만들기

학습과제 과정

과정 1: 첫 번째 페이지 (나의 색상환)
페이지의 중앙에 색상환 도표를 그린다. 각 색 구분에 기본 색상환을 참고하여 자유롭게 디자인하고 색칠한다.

과정 2: 두 번째 페이지 (회색 명도)
페이지의 중앙에 20x40 세로형 직사각형 프레임 10개를 나란히 그린다. 왼쪽부터 오른쪽으로 10%, 20%, 30%, 40%, 50%, 60%, 70%, 80%, 90%, 100% 명도를 색칠한다.

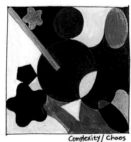

Complexity/Chaos Warm

Complexity/Chaos Cool

과정 3: 세 번째 페이지 (색상 조화)
페이지의 중앙에 100x100 정사각형 2개를 중앙에 나란히 20mm 간격으로 그린다. 구성 매트릭스 (단순함/복잡함, 질서/카오스) 중에 한 개의 구성을 선택하여 정사각형 안에 똑같은 그림을 스텐실 도형을 자유롭게 사용하여 그린다. 좌측 정사각형은 다양한 난색의 명도로 자유롭게 색칠하고, 우측 정사각형은 다양한 한색의 명도로 자유롭게 색칠한다. 의도 표기: 정사각형 우측 하단에 우측 맞춤으로 선택한 시각적 구성과 색상 조화를 표시한다.

Warm color

Cool color

중요함:
• 모든 학습과제의 색상 기준이 됨.

Learning Exercise 10
Make references for Color Verification

Theoretical Background:
Color Structure: Application

Mission: Create a color composition of nature

Learning Exercise Procee

**Step 1: First page
(Color palette study)**
Get a fallen leaf and use tape to attach it. The right border area of the color palette symbolizes the accent color, the top, left, and bottom border areas represent the supportive color, and the square in the center symbolizes the domi- nant color. Observe the taped fallen leaf and paint the color palette.

**Step 2:Second page
(Basic color study)**
Draw two 80x80 squares side by side in the center with an interval of 20. Select one composition from the visual composition matrix (simple/ complex, order/chaos) and draw the same picture in a square using free stencil shapes. The square on the left is colored according to the color palette, and the square on the right is colored with the complementary color of the color palette.

**Step 3: Third page
(color harmony)**
Draw two 80x80 squares side by side in the center with an interval of 20. Draw the same picture (symbol) on both squares. The left square is colored according to the color palette, and the right square is freely colored according to the color sensibility.

Important:
• Easily create the layout you want by controlling the Gestalt

complexity, chaos

complexity, chaos

학습과제 10
Color Verification 자료 구축하기

이론적 배경:
색상 구조: 응용

미션: 자연의 컬러 구성 만들기

학습과제 과정

**과정 1: 첫 번째 페이지
(컬러 팔레트 연구)**
낙엽을 구해서 테이프를 사용하
여 낙엽을 붙인다. 컬러 팔레트의
오른쪽 테두리 면적은 강조색, 위
쪽, 왼쪽, 아래쪽 테두리 면적은
보조색, 중앙에 위치한 정사각형
은 주조색을 상징한다. 낙엽을 관
찰하여 컬러 팔레트를 칠한다.

**과정 2: 두 번째 페이지
(기본 컬러 연구)**
80x80 정사각형 2개를 중앙에
나란히 20mm 간격으로 그린다.
시각 구성 매트릭스 (단순함/복잡
함, 질서/카오스) 중에 한 개의 구
성을 선택하여 정사각형 안에 똑
같은 그림을 스텐실 도형을 자유
롭게 사용하여 그린다. 좌측 정사
각형은 컬러 팔레트에 따라 색칠
하고, 우측 정사각형은 컬러 팔레
트의 보색으로 색칠한다.

**과정 3: 세 번째 페이지
(자유 컬러 연구)**
80x80 정사각형 2개를 중앙에
나란히 20mm 간격으로 그린다.
두 정사각형에 똑같은 그림(심벌)
을 그린다. 좌측 정사각형은 컬러
팔레트에 따라 색칠하고, 우측 정
사각형은 자유롭게 컬러 감성에
따라 색칠한다.

중요함:
• 게슈탈트를 조절하여 쉽게 원
하는 레이아웃 만들기

Learning Exercise 11
Make references for Image Type & Style

Theoretical Background:
Image Structure: Basic &
Application

Mission: Draw literal, abstract, and symbolic images through observation and imagination

Learning Exercise Procee

Step 1: First page (Photo image and color palette for reference only)
Take a picture of your surroundings, print a portion (100x100) of the picture image, and stick it in the center using glue on the right side of the page. Paint the reference color palette on the left side of the divided page. Write the color values in Ps according to the table and color palette. X-axis of the table: dominant color, auxiliary color, accent color, Y-axis of the table: RGB, CMYK, PANTONE

Step 2:Second page (image type study)
Draw a frame with 3-70x70 squares spaced 10 apart in the center. Observe photographic images for reference and draw three image types. The square on the left represents a literal-abstract image, the square in the center represents an abstract image, and the square on the right represents a symbolic abstract image.

Important:
• The three image types' picture structures must be the same, and the shape and color expression must differ depending on the image type. Based on the basic color palette, various color harmony is studied.

	주조색	보조색	강조색
RGB	99, 62, 215	131, 152, 49	242, 212, 150
CMYK	63, 29, 7, 0	58, 33, 99, 0	11, 26, 41, 0
Pantone Coated	#8a2f7	#6982f	#f2ca96

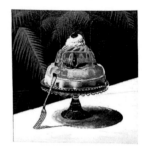

	주조색	보조색	강조색
R/G/B	1/196/152	1/215/163	118/20/134
C/M/Y/K	91/0/54/0	84/44/134/0	39/100/100/3
PANTONE COATED	3385 c	7468 C	7621 c

Korean pine

	주조색	보조색	강조색
RGB	239 180 34	92 155 52	122 23 28
CMYK	7 34 81 0	68 21 100 0	49 100 100 28
Pantone Coated	7409c	2737c	181/5C

학습과제 11
Image Type & Style 자료 구축하기

이론적 배경:
이미지 구조: 기초와 응용

미션: 관찰과 상상에 의한 사실적, 추상적, 상징적 이미지 그리기

학습과제 과정

과정 1: 첫 번째 페이지
(참고용 사진 이미지와 컬러 팔레트)
주변 환경을 사진 찍고, 사진 이미지의 부분 (100x100)을 출력하여 페이지 오른쪽에 딱풀을 사용하여 중앙에 붙인다. 나눈 페이지의 왼쪽 부분에 참고용 컬러 팔레트를 칠한다. Ps에서 찾은 컬러 값을 표와 컬러 팔레트에 맞추어 적는다. 표의 X축: 주조색, 보조색, 강조색, 표의 Y축: RGB, CMYK, PANTONE

과정 2: 두 번째 페이지
(이미지 유형 연구)
70x70 정사각형 3개를 중앙에 나란히 10mm 간격으로 프레임을 그린다. 참고용 사진 이미지를 관찰하고 세 가지 이미지 유형을 그린다. 좌측 정사각형은 사실적 추상적 이미지를 표현하고, 중앙 정사각형은 추상적 이미지를 표현하고, 우측 정사각형은 상징적 추상적 이미지를 표현한다.

중요함:
• 세 가지 이미지 유형의 그림 구조(레이아웃)는 같아야 하고, 이미지 유형에 따라 형태와 컬러 표현이 달라야 한다. 기본 컬러 팔레트를 기준으로 다양한 컬러 조화를 연구한다.

산락 추상적 이미지 /사실적 컬러

천락 이미지 /컬러팔레트

상징적 천락 이미지

사실적 추상적 이미지 / 팔레트

추상적 이미지/ 낮은 채도의 난색

상징적 추상적 이미지 / 컬러팔레트 보색 대비

사실적 추상적
my color palette

추상적
Analogous color palette

상징적 추상적
Repetition

Theoretical Background:
Spatial Structure: Basic

Mission: Draw image type, color harmony, and proportion of the form (chair) by object observation and imagination

Learning Exercise Procee

Step 1: First page
(Chair photo image and color palette for reference only)
Take a photo of a chair in the surrounding environment, print out a portion (100x100) of the photo image, and attach it to the center using glue on the right side of the page. Paint the reference color palette on the left side of the divided page. The color value found in Ps is organized as the dominant color, 1 subordinate color, and 2 subordinate colors on the X axis of the table, and RGB, CMYK, and PANTONE on the Y axis.

	주조색	보조색1	보조색2
RGB	43,68,108	192,168,130	158,113,110
CMYK	91,80,43,7	31,36,61,0	48,71,32,0
PANTONE COATED	534C	452C	442C

	주조색	보조색1	보조색2
RGB	212,224,231	179,149,159	29,30,28
CMYK	19,9,7,0	99,33,29,9	75,64,64,81
PANTONE	649C	7544C	419C

Step 2:Second page
(Image proportional study)
Draw a frame with 3-70x70 squares spaced 10 apart in the center. Observe the photographic image of the chair for reference and draw three image proportions. The left square represents a 1:1 proportional image, the center square represents a 1:2 proportional image, and the right square represents a creative proportional image.

Important:
• Proportion always determines the size of an object relative to the size of something (unit). For 1:2, set the size of one part of the object to 1 and the size of the other part to 2.

	주조색	보조색1	보조색2
RGB	224,81,19	124,98,18	233,108,89
CMYK	16,79,99,0	51,88,100,29	9,71,61,0
PMS	166C	1685C	7416C

	주조색	보조색1	보조색2
RGB	227,145,60	180,91,56	109,97,88
CMYK	9,52,80,0	36,75,89,1	66,61,63,11
PMS	7570C	1585C	405C

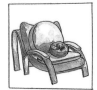

학습과제 12
Proportions in Living 자료 구축하기

이론적 배경:
공간 구조: 기초

미션: 사물 관찰(의자)과 상상력에 의한 형태의 이미지 유형, 컬러 조화, 비례 그리기

학습과제 과정

과정 1: 첫 번째 페이지
(참고용 의자 사진 이미지와 컬러 팔레트)
주변 환경에서 찾은 의자를 찍고, 사진 이미지의 부분 (100x100)을 출력하여 페이지 오른쪽에 딱풀을 사용하여 중앙에 붙인다. 나눈 페이지의 왼쪽 부분에 참고용 컬러 팔레트을 칠한다. Ps에서 찾은 컬러 값을 표의 X축에는 주조색, 보조색1, 보조색2, Y축에는 RGB, CMYK, PANTONE를 표기한다.

과정 2: 두 번째 페이지
(이미지 비례 연구)
70x70 정사각형 3개를 중앙에 나란히 10mm 간격으로 프레임을 그린다. 참고용 의자 사진 이미지를 관찰하고 세 가지 이미지 비례를 그린다. 좌측 정사각형은 1:1 비례 이미지를 표현하고, 중앙 정사각형은 1:2비례 이미지를 표현하고, 우측 정사각형은 창의적인 비례 이미지를 표현한다.

중요함:
• 비례는 항상 무엇(단위)의 크기를 기준으로 대상의 크기를 결정한다. 1:2는 사물의 부위 중에 어느 부위의 크기를 1로 잡고 사물의 다른 부위의 크기를 2로 결정하면 된다.

사실적 상상적 이미지
기분 맞다 타게트
1:1 비례기

상상적이미지
보색조화
1:2 비례

상상적 상상적 이미지
유사색조화
나의 비례

Learning Exercise 13
Make references for Proportions in Letterforms

Theoretical Background:
Spatial Structure: Application

Mission: Draw image type, color harmony, and proportion of the form (signboard) by object observation and imagination

Learning Exercise Procee

Step 1: First page (Korean signboard photo image and color palette for reference)
Take a picture of a Korean signboard found in the surrounding environment, print the two letters of the signboard in 100x100 format, and attach them to the center using glue on the right side of the page. Paint the color palette for reference on the left side of the divided page, and mark the color values found in Ps as the dominant color, 1 subordinate color, and 2 subordinate colors on the X axis of the table, and RGB, CMYK, and PANTONE on the Y axis.

Step 2:Second page (Color and readability proportional)
Draw a frame with 3-70x70 squares in the center, spaced 10 apart. Observe the signboard photo image for reference. The square on the left represents the color palette for reference, the square in the center represents color harmony with high readability, and the square on the right represents the color with low readability.

Important:
• Based on the Korean signboard photo image for reference, the structure and form of the three images, two letters, should be the same, and various color harmony is studied based on the reference color palette and readability.

학습과제 13
Proportions in Letterforms 자료 구축하기

이론적 배경:
공간 구조: 응용

미션: 사물 관찰(간판)과 상상력에 의한 형태의 이미지 유형, 컬러 조화, 비례 그리기

학습과제 과정
과정 1: 첫 번째 페이지
(참고용 한글 간판 사진 이미지와 컬러 팔레트)
주변 환경에서 찾은 한글 간판을 찍고, 간판의 두 글자를 100x100로 출력하여 페이지 오른쪽에 딱풀을 사용하여 중앙에 붙인다. 나눈 페이지의 왼쪽 부분에 참고용 컬러 팔레트를 칠하고 Ps에서 찾은 컬러 값을 표의 X축에는 주조색, 보조색1, 보조색2, Y축에는 RGB, CMYK, PANTONE를 표기한다.

과정 2: 두 번째 페이지
(컬러와 가독성 연구)
70x70 정사각형 3개를 중앙에 나란히 10미리 간격으로 프레임을 그린다. 참고용 간판 사진 이미지를 관찰하고 좌측 정사각형은 참고용 컬러 팔레트를 표현하고, 중앙 정사각형은 가독성이 높은 컬러 조화를 표현하고, 우측 정사각형은 가독성이 낮은 컬러 조화를 표현한다.

중요함:
• 참고용 한글 간판 사진 이미지를 기준으로 세 가지 이미지인 두 글자의 그림 구조 및 형태는 같아야 하고, 참고용 컬러 팔레트와 가독성을 기준으로 다양한 컬러 조화를 연구한다.

Theoretical Background:
Concept of Time: Material
& Time

**Mission: Realistic images
or realistic-abstract imag-
es that communicate the
meaning of words, charac-
teristics of materials, and
changes in time**

Learning Exercise Procee

Materials
• Material study: Korean
words, 2 or more fruits, a
knife, scotch tape, blank
papers
• Record tools: mobile phone
camera, lights, 10 blank
papers
• Research tools: Croquis
book, pencils, erasers, pens, a
shape stencil, Ps, Ai

**Step 1: Sketching and
Critique**
Sketch and discuss ideas and
shooting methods.

Step 2: Materials Study
Make Hangul words using
fruits. (Methods: surface
carving, dismantling, sculpting,
breaking, cutting, pasting,
assembling, raising, pinching,
rubbing, crushing, mixing)

Step 3: Shooting
Photograph and record your
own Hangul-word materials.

Step 4: Study
Observe the captured images
and sketch ideas. Using
color and space theory, we
study images suitable for the
purpose (meaning of words,
characteristics of materials,
change over time). (Ps)

Important:
• Image standard: JPEG, Very
High, RGB, 1500 x 1500 px,
200ppi
• Image submission: 4 sketch
pages, 10 studies

학습과제 14
물질과 시간 실험 자료 구축하기

이론적 배경:
시간의 개념: 물질과 시간

미션: 단어의 의미, 재료의 특성, 시간의 변화를 소통하는 사실적 이미지 혹은 사실적 추상적 이미지

학습과제 과정

준비물
- **재료 연구:** 한글 단어, 과일 2개 이상, 칼, 스카치테이프, 백지
- **촬영 도구:** 휴대폰 카메라, 조명, 백지 10장
- **연구 도구:** 크로키북, 연필, 지우개, 펜, 스텐실, Ps, Ai

과정 1: 스케치와 크리틱
아이디어와 촬영 방법에 대해 스케치하면서 대화한다.

과정 2: 재료 연구
과일을 사용하여 한글 단어를 만든다. (방법: 표면 조각, 해제, 조각, 깨기, 자르기, 붙이기, 조립하기, 올리기, 꼭이, 문지르기, 뭉개기, 믹스)

과정 3: 촬영
본인의 한글 단어 재료를 촬영 기록한다.

과정 4: 연구
촬영한 이미지를 관찰하고 아이디어를 스케치 한다. 컬러와 공간 이론을 사용하여 목적(단어의 의미, 재료의 특성, 시간의 변화)에 적합한 이미지를 연구한다.(Ps)

중요함:
- 이미지 기준: JPEG, Very High, RGB, 1500 x 1500 px, 200ppi
- 이미지 제출: 스케치 4장, 연구 10개

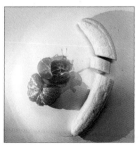
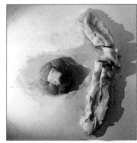

Learning Exercise 15
Make references for Nature & Time Experiments

Theoretical Background:
Concept of Time: Nature &
Time

**Mission: Realistic images
or realistic-abstract imag-
es that communicate the
meaning of words, charac-
teristics of materials, and
changes in time**

Learning Exercise Procee

Materials
• Material study: Hangul word
printouts (words over 10 cm in
size, multiple fonts, 15 print-
outs), scissors, a knife, scotch
tape, blank papers
• Record tools: mobile phone
camera, lights, 10 blank
papers
• Research tools: Croquis
book, pencils, erasers, pens, a
shape stencil, Ps, Ai

**Step 1: Sketching and
Critique**
Sketch and discuss ideas and
shooting methods.

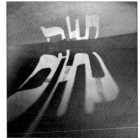

Step 2: Materials Study
Cut out words and use positive
and negative space. (Methods:
surface carving, dismantling,
sculpting, breaking, cutting,
pasting, assembling, raising,
pinching, rubbing, crushing,
mixing)

Step 3: Shooting
Photograph and record your
own Hangul-word layouts.

Step 4: Study
Observe the captured images
and sketch ideas. Using
color and space theory, we
study images suitable for
the purpose (The meaning of
words, the characteristics of
light and shadow, the change
of time). (Ps)

Important:
• Image standard: JPEG, Very
High, RGB, 1500 x 1500 px,
200ppi
• Image submission: 4 sketch
pages, 10 studies

학습과제 15
자연과 시간 실험 자료 구축하기

이론적 배경:
시간의 개념: 자연과 시간

미션: 단어의 의미, 재료의 특성, 시간의 변화를 소통하는 사실적 이미지 혹은 사실적 추상적 이미지

학습과제 과정

준비물
- **재료 연구:** 한글 단어 출력물 (단어 10cm 크기 이상, 여러 서체, 15장 출력), 가위, 칼, 스카치 테이프, 백지
- **촬영 도구:** 휴대폰 카메라, 조명, 백지 10장
- **연구 도구:** 크로키북, 연필, 지우개, 펜, 스텐실, Ps, Ai

과정 1: 스케치와 크리틱
아이디어와 촬영 방법에 대해 스케치하면서 대화한다.

과정 2: 재료 연구
단어를 오려내어 포지티브와 네거티브 스페이스를 사용한다. (방법: 표면 조각, 해체, 조각, 깨기, 자르기, 붙이기, 조립하기, 올리기, 꼬기, 문지르기, 뭉개기, 믹스)

과정 3: 촬영
본인의 한글 단어 레이아웃을 촬영 기록한다.

과정 4: 연구
촬영한 이미지를 관찰하고 아이디어를 스케치 한다. 컬러와 공간 이론을 사용하여 목적(단어의 의미, 빛과 그림자의 특성, 시간의 변화)에 적합한 이미지를 연구한다.(Ps)

중요함:
- 이미지 기준: JPEG, Very High, RGB, 1500 x 1500 px, 200ppi
- 이미지 제출: 스케치 4장, 연구 10개

Learning Exercise 16
Make references for Energy & Time Experiments

Theoretical Background:
Concept of Time: Energy & Time

Mission: Realistic images or realistic-abstract images that communicate the meaning of words, characteristics of materials, and changes in time

Learning Exercise Procee

Materials
• Material study: Water, shampoo (shaving cream), 2 large plates, scotch tape
• Record tools: mobile phone camera, lights, 10 blank papers
• Research tools: Croquis book, pencils, erasers, pens, a shape stencil, Ps, Ai

Step 1: Sketching and Critique
Sketch and discuss ideas and shooting methods.

Step 2: Materials Study
Water and foam in two large plates and make letters. (Method: Blowing bubbles, spilling bubbles, blowing bubbles, throwing bubbles)

Step 3: Shooting
Photograph and record your own Hangul words.

Step 4: Study
Observe the captured images and sketch ideas. Using color and space theory, we study images suitable for the purpose (meaning of words, properties of energy, changes in time). (Ps)

Important:
• Image standard: JPEG, Very High, RGB, 1500 x 1500 px, 200ppi
• Image submission: 4 sketch pages, 10 studies

학습과제 16
에너지와 시간 실험 자료 구축하기

이론적 배경:
시간의 개념: 에너지와 시간

미션: 단어의 의미, 재료의 특성, 시간의 변화를 소통하는 사실적 이미지 혹은 사실적 추상적 이미지

학습과제 과정

준비물
- **재료 연구:** 물, 샴푸(면도 크림), 큰 접시 2개, 스카치테이프
- **촬영 도구:** 휴대폰 카메라, 조명, 백지 10장
- **연구 도구:** 크로키북, 연필, 지우개, 펜, 스텐실, Ps, Ai

과정 1: 스케치와 크리틱
아이디어와 촬영 방법에 대해 스케치하면서 대화한다.

과정 2: 재료 연구
큰 접시 2개에 물과 거품을 만들고 문자를 만든다. (방법: 거품 없애기, 거품 흘리기, 거품 날리기, 거품 던지기)

과정 3: 촬영
본인의 한글 단어를 촬영 기록한다.

과정 4: 연구
촬영한 이미지를 관찰하고 아이디어를 스케치 한다. 컬러와 공간 이론을 사용하여 목적(단어의 의미, 에너지의 특성, 시간의 변화)에 적합한 이미지를 연구한다.(Ps)

중요함:
- 이미지 기준: JPEG, Very High, RGB, 1500 x 1500 px, 200ppi
- 이미지 제출: 스케치 4장, 연구 10개

Appendices: Index, References, and Contributors
부록: 찾아보기, 참고문헌, 자료제공자

Index [English-Korean]

Index [Korean-English]

References 참고문헌

Ambrose, G. & Harris, P. (2008). *The fundamentals of graphic design*, Ava Publishing.

Armstrong, H. (2012). *Graphic Design Theory*, Princeton Architectural Press.

Baldwin, J. & Roberts, L. (2006). *Visual communication: from theory to practice*, AVA Publishing.

Dondis, D. A. (1974). *A primer of visual literacy*, The MIT Press.

Drew, J. & Meyer, S. (2005). *Color management: A comprehensive guide for graphic designers*, RotoVision.

Finke, R., Ward, T. et al. (1992). *Creative cognition: Theory, research, and applications*, MIT press Cambridge.

Holtzschue, L. (2011). *Understanding color: An introduction for designers*, Wiley.

Kress, G. & Van Leeuwen, T. (2006). *Reading images: The grammar of visual design*, Psychology Press.

Lauer, D. & Pentak , S. (2011). *Design basics*, Wadsworth Pub Co.

Leborg, C. (2006). *Visual grammar*, Princeton Architectural Press.

Messaris, P. (1996). *Visual persuasion: The role of images in advertising*, Sage Publications, Incorporated.

Mirzoeff, N. (1999). *Introduction to visual culture*, Routledge.

Pentak, S. (2015). *Design Basics (9th Edition)*, Cengage Learning.

Puhalla, D. (2011). *Design Elements: Form & Space: A graphic style manual for understanding structure and design*, Rockport Publication.

Solso, R. L. (1996). *Cognition and the visual arts*, The MIT press.

Wallschlaeger, C. & Busic-Snyder, C. (1992). *Basic visual concepts and principles for artists, architects, and designers*, McGraw-Hill.

Contributors 자료제공자

Designers	Assistants	Students				Design Firms
Albert Young Choi	범결경	경우가	모아현	유수미	장숙림	ESSEBLU
Benjamin Hancock	사택원	구가만	박수민	유영은	장 양	Hamagami/Carroll, Inc.
Hyun-Jung Kim	왕연수	구서은	박예현	유차리	장윤서	Hornàll Anderson Company
Jack Anderson	왕우언	김가을	박정민	윤현주	장진경	Meat and Potatoes, Inc.
John Coy	왕이제	김민지	배성연	이가유	장흔우	
John Drew	위문박	김수이	백수아	이건민	조서영	
John Hamagami	이굉위	김영지	봉은비	이서정	조성흠	**Locations**
John Hornall	이소문	김예린	사석현	이선빈	조아영	Agora Museum, Athens
Jorge Pereira	임벽희	김예은	손주영	이시연	증문문	Amsterdam
Justin Carroll	장금언	김유신	송서하	이예은	진가형	Athens
Le Corbusier	장우호	김자현	송예술	이우현	진설아	Bryce Canyon
Susanna Vallebona	조 안	김주연	송현서	이유진	최유빈	Grand Canyon
Todd Gallopo	채린로	김지유	신예원	이정강	하소어	Ho Chi Min City
	형해빈	김진우	신효아	이종원	한라경	Inuit
Artists		김채민	양아이	이준희	한서연	Korea
		김태규	양준모	이지현	한채연	Los Angeles Disney Hall
Giovanni Baglione		김현지	양혜진	이태린	허솔지	Paris
Leonardo da Vinci		김휘주	오성애	이태찬	허진호	Santorini
		노현지	왕일균	이형진	홍유진	Seoul
		마유녕	욱수호	장가락	홍지은	Shanghai
		마홍영	유맹교	장상은	황신아	Zurich